五彩繽紛

彩色鉛筆描繪技法

Beverley Johnston 著

劉勝雄 譯

視傳文化事業有限公司

國家圖書館出版預行編目資料

五彩繽紛：彩色鉛筆描繪技法 / Beverley
　Johnston著；劉勝雄譯 . -- 初版 . --〔臺北縣〕
　永和市:視傳文化，2005〔民94〕
　　面：　公分
　含索引
　譯自:The Complete Guide to Coloured
Pencil Techniques
　ISBN　986-7652-38-X （精裝）

　1. 鉛筆畫－技法

948.2　　　　　　　　　　　93020383

五彩繽紛－彩色鉛筆描繪技法
The Complete Guide to Coloured Pencil Techniques

著作人：Beverley Johnston

翻　譯：劉勝雄

發行人：顏義勇

社長‧企劃總監：曾大福

總編輯：陳寬祐

中文編輯：林雅倫

版面構成：陳聆智

封面構成：鄭貴恆

出版者：視傳文化事業有限公司

　　　　永和市永平路12巷3號1樓

　　　　電話：(02)29246861(代表號)

　　　　傳真：(02)29219671

郵政劃撥：17919163視傳文化事業有限公司

經銷商：北星圖書事業股份有限公司

　　　　永和市中正路458號B1

　　　　電話：(02)29229000(代表號)

　　　　傳真：(02)29229041

印刷：新加坡 KHL Printing Co Pte Ltd.

每冊新台幣：500元

行政院新聞局局版臺業字第6068號

ISBN　986-762-38-X

2005年3月1日　初版一刷

目 錄

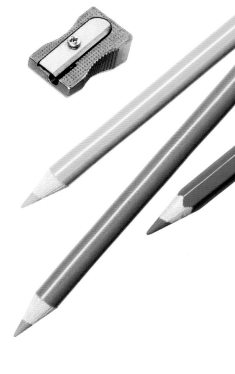

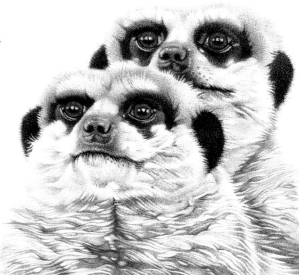

概述

當你告訴別人你喜歡用色鉛筆畫畫時，他人常會用困惑的眼神看著你，因為一開始他們就認定色鉛筆是小朋友們畫畫的工具，是他們在使用蠟筆畫畫一段時間之後，晉升使用的畫畫素材。

連一些藝術團體也不鼓勵藝術家使用色鉛筆，這些藝術團體鼓勵他們的成員使用一些更「嚴謹」的素材；如水彩或油畫。長久以來，色鉛筆被低估了它做為純藝術創作素材的價值，但是色鉛筆是一種非常好用、變化豐富、效果令人興奮的素材，它能表現寫實逼真以及趣味、鮮明的繪畫，也能表現商業藝術與工業繪圖的速寫與插畫。

當然，我所使用的色鉛筆品質遠優於小朋友們所使用的。色鉛筆的製造商提供色彩多樣的色鉛筆，有些盒裝色鉛筆甚至涵蓋了120種不同的顏色。即使到了現在，每當我

第一次打開新的色鉛筆時，仍會驚艷於它豐富的色彩。

色鉛筆作為純藝術的創作素材，勝過其它素材的另一個原因是不因為受光而退色。沒有任何人希望辛苦完成的作品，掛在牆上時必須承擔褪色的風險。但是相較於水彩色鉛筆，不再擔心褪色的問題，因為製造商一直努力生產不褪色的產品。

此外，當作品完成時還有一些方法能加強作品的保護。

如同所有的藝術創作素材，色鉛筆同樣需要一些時間的練習才能熟練，但只要些許的耐心與練習，就能達成各種效果與肌理，畫出構圖變化豐富的圖畫。本書目的是要讓讀者瞭解色鉛筆的多變性，即使我只會一種技法（結合混色與一層層的疊色，以及用線條、色塊在必要的地方），我也能用色鉛筆創造與完成各種的不同作品。從瑣碎的習作、博物學的題材到動物的主題內容。

如何使用本書

我將透過本書帶領讀者藉一連串容易理解的示範及專題，用簡單的步驟介紹，引導你成功地使用色鉛筆，畫出自己所喜

歡的主題事物。有些部份適合初學者，有些則適合進階的學習者；不管程度如何，都能在本書找到適合的專題。

　　你也能在本書裡找到有用的秘訣、提示和建議來增進素描能力。藉由觀察、構圖的技巧以及「特殊技法」來完成一件作品。

　　藝術的創作應該是有趣的，但也可能伴隨著挫折與無止境的修正，尤其當碰到問題，譬如沒有充分的參考資料或無法表現吸引人的構圖時；但是只要有一點點的想法和進一步的計畫，作品就能有所改進。

　　本書的第二部分集中在主題的示範，每一個主題示範開始都有一幅實物照片，你可以選擇和本書同樣的比例來練習，也可以用電腦掃描後放大或用影印機放大後練習。理想狀況下，最好能使用和本書所列的相同顏色；但是如果我和你使用的廠牌不同也不用擔心，只要主要關鍵的色彩能吻合，然後按示範的步驟指示畫就能完成。但是記住：每一位藝術家都是獨一無二的，沒有任何兩個藝術家畫出的作品有相同的結果，即便參考了相同的資料。所以不要擔心你畫出的風格和我不同，因為你個人的特質會完全表現出來。然後，我

希　望
你根據類似
的參考材料──
自己拍的照片來
嘗試練習。

關於色彩

　　本書沒有連篇的色彩理論，因為我從不依循色環理論繪畫。由於色鉛筆的混色（調色）是在紙張而非在調色盤上完成的，加上廠商已製造出非常多色彩的色鉛筆，所以我完全用眼睛和直覺來選擇需要的顏色。當你開始畫畫發現色彩的選擇令妳挫折時，要選擇正確色彩的最簡單方法是作畫之前，先在小張紙上隨意塗色並對照參考的圖。你將更瞭解如何使用色鉛筆，什麼顏色可以疊上什麼顏色，以及是否要先上明亮或暗的色彩。

　　第一次寫書已經有一種很奇妙的經驗，希望讀者看到書中作品的同時，能受到激勵而勇於嘗試完成一張個人的色鉛筆作品。你將會發現本書的參考價值和實用性正是提供參考和產生興趣的來源。

材料

廠牌與製造

每一個示範都列出廠牌和所使用的色鉛筆號碼（名稱或許有改變）。如果你沒有相同品牌的色鉛筆，可用其它品牌取代。但主要的色彩要盡可能和所標示的色彩相同。

使用色鉛筆不需要其它的附屬材料或溶劑，可以在很小的或有限的空間中使用，非常好用方便。

我都是透過郵購公司購買大部分的繪畫材料，因為可以直接在家裡訂購，非常方便；通常我都是大量訂購，可獲更便宜的價格。服務好的美術社，通常會將大部分材料刊登在雜誌中，以便顧客訂購。

鉛筆

主要的美術用品製造商都生產高品質、專業級的色鉛筆，而且多數品牌的色鉛筆都超過100多個顏色。我大部分的作品都是使用油性或含臘質而非水溶性的色鉛筆。我偶爾會使用水溶性色鉛筆，就本書示範使用的方法。其主要的差別是使用油性或腊性的色鉛筆，畫面上會有一些乳脂的肌理以及混色與疊色較容易的特性。

最近幾年我嘗試了各種廠牌生產的色鉛筆，也有自己所喜好的品牌。同樣也找到最適合自己技巧使用的紙。這些新的發現，最重要的是不斷地嘗試各種不同的色

鉛筆與不同的紙，直到找到適合自己技巧的組合。大部分受歡迎的品牌都是盒裝的色鉛筆，至少12色以上。當然大部分的美術用品社或郵購公司也有單枝出售的色鉛筆，所以在投資購買盒裝色鉛筆之前不妨先買散裝的色鉛筆試試。

保護鉛筆

我們最熟悉的色鉛筆通常裡面是筆芯，外面用木質包覆著。雖然外表看似堅硬，也要小心避免摔落。因為筆芯非常脆弱、易斷裂，若不慎將造成筆芯剝裂而無法使用。

不斷削過的色鉛筆，終究會因過短而形同廢棄物。所幸這些筆仍有延長使用的價值。我使用的「林布蘭」（Lyra Rembrandt）色鉛筆，因握筆穩固，增長了色鉛筆的使用壽命。

由於空間有限，只有在使用時才將色鉛筆拿出來。不用時，我會放入從商店或DIY專門店買回來的廉價盒子裏。

削鉛筆機

削鉛筆對我而言是必要的動作，因此削鉛筆機就成了最重要的輔助工具，因

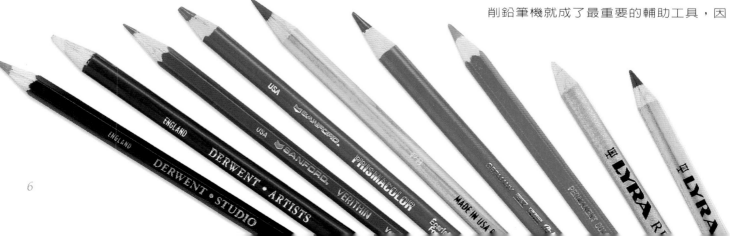

此我依照一般的原則使用和更換削鉛筆機。

根據個人經驗，電池式削鉛筆機最經濟實用，不需用力就能輕易削尖鉛筆，不會造成手腕或手肘的壓力。也有插電式的削鉛筆機，但是價格較昂貴。最便宜的是一般學生使用的手持金屬削鉛筆機。不幸的是，雖然剛買回來的時候很銳利，但很快就鈍了。因此，通常我會多買備份刀片以便更換，並且和電池式削鉛筆機併用。

不同廠牌的鉛筆尺寸略有不同，削鉛筆機亦然，所以購買時一定要拿鉛筆試試看是否適用。

無論決定使用哪一種削鉛筆機，使用時一定要遠離作品，因為鉛筆屑容易弄髒畫面。隨時準備一枝乾淨、大枝的軟毛水彩筆，一旦發現畫面上有鉛筆屑，要用水彩筆刷掉筆屑，切勿用吹的。

我通常也會使用金剛砂紙磨尖筆芯，德溫（Derwent）生產的金剛砂紙便箋，小張的金剛紙一旦用完即可丟掉。也可以使用最一般最細的砂紙磨筆芯。

橡皮擦

我較常使用白色混合灰泥的橡皮擦，有些色鉛筆藝術家使用藍達克（Blue Tack）或白達克（White Tack）牌的橡皮擦。我通常讓橡皮擦維持細圓的形狀，這樣才方便擦拭小塊區域。當橡皮擦頂端髒掉無法使用時，我會將它切除丟掉。為了避免損壞紙張與作品，最好輕輕拍掉不要的部分，而不要用力擦。

如果是徹底畫壞以及需要大面積擦除鉛筆筆觸時，我通常會使用繪畫專用的硬塑膠橡皮擦。我只在狀況嚴重時才會使用這種橡皮擦，這也是為什麼我會花很多時間仔細小心地處理作品的原因，就是為了避免產生太多錯誤。

我有一枝手握式的電動橡皮擦電池充電，這種橡皮擦的尺寸和形狀類似最後面所看到的有些石墨鉛筆，它可以直接使用或加上小金屬箍擦掉鉛筆痕跡，創造出某些形狀。

紙

藝術家經常將他們的畫紙視為「支柱」，所以當你看到或聽到其它的藝術家使用「支柱」一詞時，要瞭解它的意義。在本書中，我仍然以紙張稱之，就如同色鉛筆的選擇與使用一樣，紙張的選用也是很個人化的選擇。紙張的紋理對色鉛筆的著色非常重要。我通常使用平滑的白色素描紙、熱壓（HP）的水彩紙以及略為粗造的非熱壓（NOT）的水彩紙，端視主題的

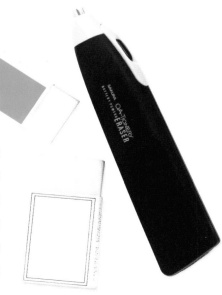

表現決定用什麼紙。

　　本書中使用了三種紙：白色平滑的卡紙、義大利紙（Fabriano 5HP）以及法國紙（Canson Bristol）。

　　如果前面列出的紙，無法在你們當地的美術用品社購得，可以找類似的紙嘗試，厚實、平滑的卡紙應該任何地方都買得到；如要替代義大利紙（Fabriano 5HP）應選擇厚實、白色的熱壓（HP）水彩紙；法國紙（Canson Bristol）的替換用紙則任何繪畫用的上等紙板（Bristol）或紙板皆可。如果能選用各種不同的紙分別嘗試，必能從中找到最適合自己的紙張。

畫板

　　我喜歡採挺直的姿勢作畫，因為這樣身體比較舒適，不致引起頸部酸痛。所以我準備了兩款畫板，一款是價格便宜，可直接置放於一般桌面上的簡易型畫板；另一種則是附有跪式座椅的畫架，價格較高。由於簡易型畫板體積小，機動性高，可用於任何平台，所以適合如廚房、餐廳等較擁擠的工作空間。

描圖紙與透明膠片

　　繪製每一幅作品，我都會使用描圖紙，一方面是描繪物件的主要參考輪廓，另一方面則是在工作進行時，可用來檢查物件的畫面位置。在擱置工作一段時間之後，描圖紙上的參考線條，也能助我迅速找到繼續描畫的銜接點。

　　但是我不採用傳統的方式，直接在描圖紙上複印圖像到畫紙，因為此法會破壞紙張的表層，並留下無法去除的筆痕。

　　我的作法如下：在用HB鉛筆把照片上主要的圖像輪廓線，準確地描繪在描圖紙後，把它放置在畫紙上並用膠帶黏妥，接著選擇一枝與物件色調接近的色鉛筆，稍微翻開描圖紙，將色鉛筆輕輕放在其下，再蓋回描圖紙；然後非常仔細地在兩張紙之間，藉著注視輪廓線落在畫紙上的位置追蹤描線。在進行當中，我不時地將它們垂直豎起，檢查描線是否對位。

　　應用描圖紙協助作畫僅是為了節省時間，但是描的再精密的圖像也只是工作的參考，並不保證有完美的繪畫作品；熟練的繪畫技法才是決定的關鍵要素。

　　透明膠片（投影膠片）的功能與前述的描圖紙相似。先把彩色照片掃描入電腦，再將影像以全彩模式列印在透明膠片上。在工作進行過程中，隨時把透明膠片置於畫紙上，檢查物件位置是否恰當。

燈箱

　　燈箱是另一種描繪底圖輪廓時的實用工具，但是燈箱的價格不菲。玻璃窗是一種既便宜又簡便的替代品，有陽光時，可以先將照片放在乾燥、乾淨的玻璃窗上，接著再放上畫紙就能輕易地描繪出來。

遮蔽膠帶

　　我通常用低黏性、無酸性遮蔽膠帶

（又稱不黏膠帶）在畫板上固定畫紙四周。這種膠帶相當昂貴，但是優點是容易剝離卻不會扯裂畫紙，而且不含破壞性的膠質，否則長時間使用，將會沾污紙張，對紙張造成傷害。如果你只有普通的膠帶，可先將膠帶輕輕在衣服上沾黏，這樣可以減少膠帶上的黏性，比較不會破壞紙張。

溶解鉛筆的筆觸

如前所述，本書的示範所使用的色鉛筆為非水溶性，有時候，藝術家要完全抹平筆觸，製造平滑的色層，這時候就必須使用溶劑來溶解部分顏料，如此，顏料才能完全覆蓋在紙張表面上，而不會留下筆紋。以往只有白色酒精溶液以及松節油可作為溶劑，但是現在有專門的溶劑「潔洗」（Zest-it），它是一種無毒、安全，而且具不可燃特性的替代品，可以溶解油性及蠟性的色鉛筆。

作品的保護

作畫進行時，應保持周圍清潔，食物、飲料更應遠離作品，一旦畫面被污染弄髒，將永遠無法修復。為了加強保護作品，最好小心地將所有作品釘在裱板上，如此便能保持紙張的硬挺，不會因彎曲或折曲而損壞作品。

為了避免沾污或弄髒畫面，我通常會用一張乾淨的紙墊在手下。進行描繪時，若必須暫時離開，即使是很短暫的時間，我都會先用一張描圖紙蓋在畫上，以保護作品。

噴定著劑

我不僅在完成的畫作上噴灑定著劑以保護作品，在進行中的畫作噴上定著劑；當塗完一層色彩後，若需再加上另一層色彩時，我會先噴上一些定著劑。另一方面則是當色層過厚時，為獲得原有紋理以便繼續上色時，也會使用定著劑。定著劑應選擇優良品質，並且適用於色鉛筆（粉彩專用的定著劑通常也適用於色鉛筆）。

我用的定著劑含有抗紫外線濾膜，能過濾有害的紫外線，最重要的作用是隔離有害光線和熱源，以保護作品，尤其是避免陽光的直射。色鉛筆作品就如同任何珍貴的藝術品或精緻的家具一般，都應小心保護。陽光會讓色彩褪色造成傷害，所以作品務必遠離太陽照射！如果是在螢光燈下作畫，當暫停作畫時，最好覆蓋畫面，避免螢光燈的直接照射。

為增加保護效果，在作品完成後，我也會用有抗紫外線效果、具保護性的玻璃裝框。

認識色鉛筆

色彩豐富多樣性是色鉛筆諸多優點中，最令人驚喜的特點之一，而且不需要複雜的混色過程就能輕易地使用。

開始上色時，盡可能先選擇最接近主題的顏色著色，然後加上一些表現陰影效果的顏色，並增加色彩的溫度及調子的深度，或只是提高整體的色彩。例如，黑色有助於降低色彩的明度，除此之外，黑色所呈現的則是陰暗、無光澤、無彩色。

當開始進行新的作品時，我會先把色鉛筆放在參考物前面，然後挑出所要的顏色，先在一張紙上試色，看看是否契合。一但決定了顏色，我會把一個主要的關鍵色一直放在旁邊，以便在作畫過程中，即使中斷了很長的一段時間，仍能迅速掌握所需要的正確色彩。

你遲早會找到自己喜歡的色鉛筆廠牌和紙張，讓你在畫畫時能更順利。為了找到自己喜歡的筆，必須不斷嘗試不同廠牌的色鉛筆。無論如何，大部分廠牌的色鉛筆都可以個別單枝購買，所以不需要花很多錢去嘗試所有的筆。

為找到適合自己的組合，在購買新紙時，先用自己的色鉛筆在紙張樣本上試畫，是非常有用的。所以當要買新品牌的紙時，別忘了先徵詢店家，看是否能先試畫。我現在要找新的紙材時，仍然隨時帶著自己喜歡的色鉛筆，準備隨時試畫。

技法

要畫出一件色彩正確、陰影和色調以及肌理效果豐富逼真的物體，必須仰賴色鉛筆在紙上的正確技法，如此才能避免運筆過度，造成破壞畫面的危機。

我結合了複雜、精細的描繪技法，運用個別的線條及色面，均勻地塗上一層層的色彩；必要時再加上其他顏色混色、增加色層，這樣就可以創造出多重的效果。因此，即使一幅小小的寵物畫，我經常得花十個小時以上才能完成，但是我喜歡享受畫面在眼前漸漸形成的喜悅，也發現整個繪畫過程，其實就是一種愉悅的回饋與心靈慰藉。

我在每次作畫時，會先作多幅素描，以便作為更複雜的素描之預備，然後可隨時再回到每一張素描修正錯誤，因為每一色層都很淡，所以可輕易修改。

為了要表現出淺淡的色層，我會在手下墊一張保護紙，這樣就能隨心所欲控制用筆的力量，然後以各種方向輕微地運筆，筆尖的側緣輕輕掃過畫面，畫出淡淡的色層。必要時，可加重下筆的力道來增厚色層，如此就能表現各種不同色彩濃度和調子強度；但是如果用力過度，很容易破壞紙張表面紋路，一旦紙張表面紋路被破壞就很難再上顏色。我通常從明度高的地方開始著色，然後逐漸畫到最暗的地方，白色或最亮的地方則留白不處理。

疊色與混色

如果你沒用過色鉛筆，或是在嘗試創作前，想增進混色與疊色的技巧，就必須作一些簡單的練習。色彩混色沒有先後次序與對錯的特定方法，只要能成功調出既定的色彩，那就是個好方法，隨著經驗的累積，慢慢就能調出正確的顏色。所以最好事先準備一張紙，好嘗試不同調色的組合，再來決定所需的顏色。

練習一：色鉛筆的筆疊色應用

第一個練習是用一枝色鉛筆畫出三種不同色彩濃度的小區塊。練習的目標是要完成一個色彩均勻的色面，不能有任何明顯、看得到的色鉛筆筆觸。你可以在三個分開的方格上練習，也可以在一個方格上練習。

上完第一層色，應可獲得色鉛筆（20％）很淡的色調。　上完第二層色，則可獲得色鉛筆（50％）中間的色調。　上完第三層色，可獲得色鉛筆70％的色調。　應用純色，即百分之百的色彩，是色調最飽和的顏色。

練習二：漸層表現

這個練習是以單一顏色，藉由力量的變化，產生色彩漸層的效果。

應用力量的變化從左邊開始著色，然後逐漸放鬆力量，色鉛筆的顏色就漸漸變淡，直到右邊時幾乎看不到色彩。

練習三：兩個顏色的混色

用兩支或兩支以上的色鉛筆混色，創造出另外的顏色或不同的色調、色相或深淺。

所以即使筆盒內有五種不同的橘色，你仍然可能需要色彩的些微變化，譬如讓色彩變得較溫暖或較冷、較暗或較亮。或許筆盒內無真正需要的橘色時，你也可藉由混色法調出所要的橘色。

這個練習示範如何用紅色和黃色混色變成橘色。先上一層很淡的黃色，接著在此層黃色上再加上淡淡的紅色。

形的創造

用單色練習有助於改進混色、疊色與漸層的技巧，必須運用不同的力量變化，才能表現出各種不同的色調和色塊。

這個練習的主題是橘子，我使用德國製（Faber-Castell Polychromos Tangerine）的橘色鉛筆。畫橘子不僅僅是塗上整個橘色，其實它還有反光、暗點和色塊，也必須呈現立體感的造形。藉由仔細觀察細節，如肌理和光線如何落在主題上，將更進一步瞭解主題的本質，這有助於提升繪畫技巧。

留白

一層淡淡的橘色

1 橘子構圖完成後，在最亮的區域畫一個圈，在這個階段中，圈起來的部分留白，然後使用橘色開始在其他區域淡淡地塗上一層中間調的色彩。

材料

色鉛筆
德國製（Faber-Castell Polychromos Tangerine）
橘色 3號

紙張
平滑的卡紙 （110磅）

其它設備
德國製橡皮擦 （Kneaded）
，削鉛筆機

2 從最亮的部分開始表現橘子的特徵。削尖筆蕊，用固定的力量逐步點上，或畫出低明度調子部分的特徵，然後用較輕的力量在點狀的周圍上色。

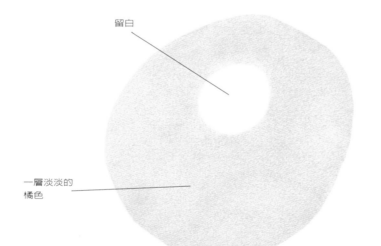

用筆尖表現點狀特徵

改變用筆的力量來表現周圍的色彩

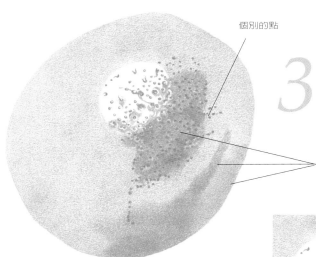

個別的點

變化的調子表現出橘
子渾圓與立體的造型

3 透過各種不同的筆力，開始畫出色彩不同的調子和橘子皮的特徵，並且表現出橘子渾圓的造型。

小秘訣

　　如果只用一枝色鉛筆表現其他的主題，必須確定你所選的顏色夠深，如此能畫出從亮到暗的色調變化。用顏色深的筆，藉由力量的變化表現明度高的調子，遠比使用顏色淡的筆，來畫出低明度的調子要容易多了。如果顏色本身很淡，再用力都無法使色彩加深，如果使力過度會損壞紙張表面。

4 開始加深圓形邊緣的色調，之後再保留右側底部較明亮的調子，以表現光線反射在表皮所產生的柔和亮部。

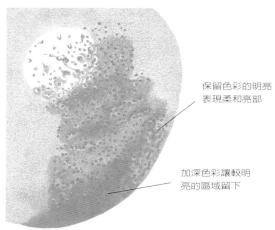

保留色彩的明亮
表現柔和亮部

加深色彩讓較明
亮的區域留下

5 繼續略加色彩，使橘子的外表、輪廓更具體明顯，然後再加深調子的明暗度。

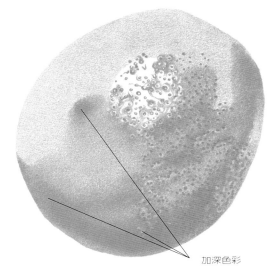

加深色彩

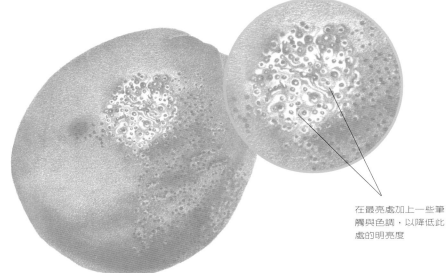

在最亮處加上一些筆
觸與色調，以降低此
處的明亮度

6 在需要的地方加深色彩，譬如在橘子的下半部和頂部邊緣。最後在最亮的部分加些橘色調色面，來降低紙張的全白，然後再加些色點就完成了橘子的表皮。

色彩的混色、疊色與漸層

前面的單元示範了以單色表現物體的技法，下個練習則限制只能使用三個顏色來作畫。這個練習能幫助你更熟悉前面學到的疊色和漸層的技巧。藉由在有限制的顏色種類條件之下，你將從兩個顏色的混色和疊色過程中，漸漸學會創造出更多的色彩—在這個例子中，將深紅色疊在淡黃綠上，可以得到橘紅色。

你的觀察技巧也將會隨著提升，也能觀察到色彩的色調、肌理等微妙之變化。你也會更瞭解如何表現立體物件，使其看起來更真實、更有說服力。此蘋

果練習主題鼓勵你使用所選擇的三個顏色來混色、疊色和表現漸層；這個練習也幫助你近距離觀察主題，並能辨別出不同之特徵。

我選擇一顆同時有紅色和綠色的蘋果作練習示範。若仔細觀察會發現蘋果的紅並非一成不變，在許多地方會呈現斑點和雜紋，尤其在黃綠色的區域。

沿著蘋果輪廓的部分常有深色、很重的紅色斑點，在表皮上有許多微小的綠色細斑。只要能捕捉到這些斑點和特徵，就能表現出一顆逼真的蘋果。

材料

鉛筆
德國製（Faber-Castell Polychromos）
深紅 225號
黃綠 171號
檸檬鎘黃 105號

紙張
義大利熱壓紙 （Fabriano 5 HP）（140磅）

其它設備
德國製橡皮擦 （Kneaded），削鉛筆機

1 首先用深紅色畫出蘋果外形，接下來用檸檬鎘黃為基調，界定出很亮的區域，最亮處則留白。

然後用深紅色小圈圈，畫出黃綠色斑點的外形；進行這個步驟時必須先把鉛筆削尖。然後，再度使用深紅色與黃綠色，開始在紅色及綠色區域疊上淡淡的一層色。

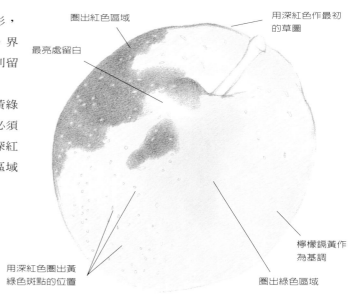

圈出紅色區域

用深紅色作最初的草圖

最亮處留白

用深紅色圈出黃綠色斑點的位置

檸檬鎘黃作為基調

圈出綠色區域

2 我繼續把紅色與綠色區域界定出來，並將紅色與綠色用疊色及漸層技巧，創造出橘紅色的區域。當顏色都界定完成後，黃綠色的部分便顯得更爲明顯。因爲橘色區域有些細斑和褐斑，所以接下來用深紅色在淡綠色區域用圓圈的筆觸，迅速畫出斑紋的位置。

現在用更重的力量表現蘋果，尤其在我認爲必須更確定出蘋果造形的區域，譬如果柄附近凹下的部分。我也開始在必要的地方，用線條和色塊描繪輪廓，以及蘋果圓形的、立體的造型。

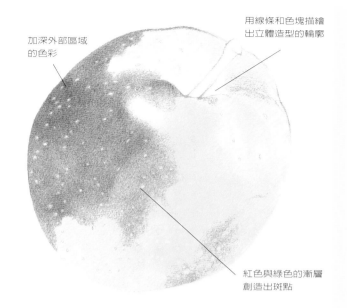

加深外部區域的色彩

用線條和色塊描繪出立體造型的輪廓

紅色與綠色的漸層創造出斑點

創造光澤

要表現一個堅實、閃耀的物體，一張平滑的紙是必備的材料，最好是看不到紙的紋理，這樣鉛筆畫上去後，才不會留下太明顯的紋理痕跡。

有許多方法可以表現光澤，我用色鉛筆不斷地疊色，來表現物體堅實的外表，使用這方法，是讓色鉛筆彼此交疊磨擦，並把紙張的紋理完全填滿色料，創造出自然的光澤。反光的部分則直接留白，使物體的表現更爲逼真。

還有一些方法可以創造出平滑的光澤。其一是使用無色的調色擦，如里拉調色擦（Lyra "Splender"），可以將顏色互擦使之變成光滑。你也可以使用棉花棒，或面紙將色鉛筆顏色混色。另一種取得平滑、均匀的色層之方法，是使用白色酒精溶液或專門的溶劑「潔洗」（Zest-it）（見第九頁）來溶解最初的色層，使其平滑、均匀。

當顏色疊過多次破壞紙張紋理而無法再上色彩時，可以在畫面上噴上一層薄薄的定著劑，等完全乾了再繼續上色。

色彩繼續加深的區域

3 在用線條和色塊界定所有紅色與綠色區域後，再用檸檬鎘黃色輕輕疊在蘋果的綠色和橘色部分，這樣能提高顏色的暖度並增加色彩的豐富性，此時開始讓顏色混色而大放異彩。在較暗的外圍紅色部分並沒有疊上一層檸檬鎘黃，是因爲我希望這個區域看起來比其他地方較冷些。

畫出所有的色塊

加上一層檸檬鎘黃

4 繼續增加色彩的飽度和以及加深陰影的部分，使蘋果顯得更立體、更渾圓。在光線照到蘋果的部分，輕輕加上一層檸檬鎘黃，使亮面看起來更柔和。然後先用淡綠色加在陰影的區域，接著再輕輕疊上深紅色。接下來，交替加上黃色和紅色，提高顏之色彩度。

至於果柄部分，則先用淡綠色薄薄塗上，然後再加上一層暗紅色，一直不斷地使用淡綠色和暗紅色疊色，直到產生淡淡的咖啡色爲止。

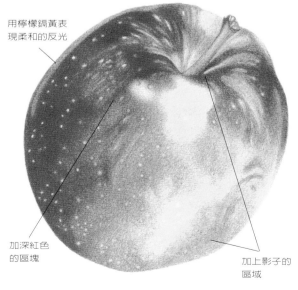

用檸檬鎘黃表現柔和的反光

加深紅色的區塊

加上影子的區域

平滑的肌理：木頭

畫一小塊平滑的木頭作為習作，如地板的部分，這種題材對於不使用刷子或其他任何工具，而能將色鉛筆混色表現出一個平整甚至平滑的效果，是一個很好的練習。

在這幾頁的練習中，主要的想法是要應用許多薄層的色鉛筆疊色，這樣就不會累積太多蠟的殘渣；一旦有蠟的殘渣遺留，如果要再進一步疊色就會變得很困難，終究導致著色失敗。

1 用大塊的色鉛筆筆觸約略畫出赭土色的基調，在這個階段裏並不需要畫出一個很緊密、很均勻的色鉛筆色層。接下來，用生赭土色畫出木頭的紋理。

材料

鉛筆

德國製（Faber-Castell Polychromos）

赭土色	187號
生焦茶色	180號
棕土色	182號
淡咖啡色	177號
橘黃色	109號

紙張

平滑的卡紙　（100磅）

其它設備

削鉛筆機

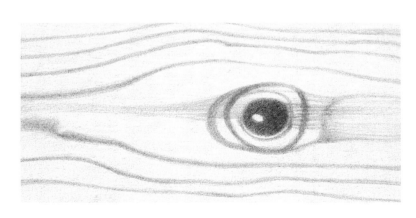

2 用生赭土色加深木紋顏色，然後用棕土色柔化色彩，再利用力道的變化，柔化木紋邊緣，使其不均勻。為了表現木節，在生赭土色上面加了一層深咖啡色，然後於整張畫面再加上一層赭土色。

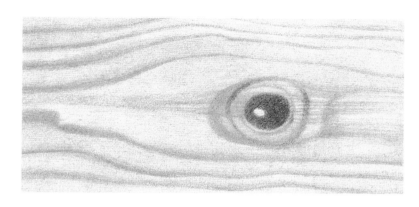

3 為了要讓木頭產生金黃色調子的效果，我輕輕在整張畫面上加了一層橘黃色，然後在整個木紋上輕輕加用赭土色，以加亮色彩。木頭其他部分的色彩，則使用漸層表現出兩個橘色的陰影。

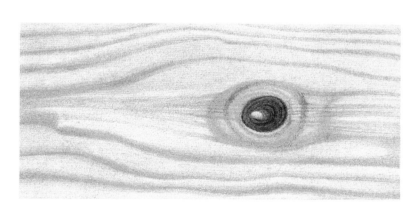

小秘訣

如果想表現一片木頭，請事先決定此紋理是否是畫面的主要部分；如果是，就選一塊有趣的木頭和紋理來練習，如果畫面的主要部分是較纖細的木頭，就應該選擇一塊紋理較淺、木節比較少的木材來畫。

4 在最後階段，則於必要的地方加重色彩，譬如木節上面或是有些比較重的木紋上。在部分區塊也使用較多棕土色來混色。

問： 我要畫一組放在松木桌上的靜物，但是我沒有耐心在整個這麼大的區域塗上最初的基本色調，有沒有更容易的方法來畫出整個淡黃色基調？

答： 如果想要用一個基本色調涵蓋整個大面積，可以用一枝同樣色調的水性色鉛筆，然後用一枝大水彩筆刷來溶解色料，應用水洗方式來處理整個區域。另外，也可以使用所喜歡的油性或蠟質的色鉛筆，使用潔洗（Zest-it）或溶劑如松節油來溶解色料（使用時切記帶上保護手套並位在通風處），用柔軟布或面紙輕輕揉擦必要的地方。無論選擇哪一種方法，先在一張備份的紙張練習，不能一下子把顏色完全擦除掉，因為一旦顏色擦掉就無法修改。

平滑的肌理：有光澤的布料

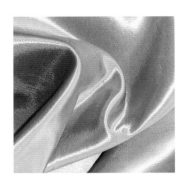

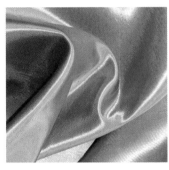

嘗試表現有光澤的材質如絲、綢等布料，通常會令人卻步；但是只要事前仔細計畫，例如考慮選擇使用什麼色彩，以及上色之技法等，就變得容易多了。

在這個示範中，採用一塊非常漂亮的銅黃色絲綢作為主題，為了捕捉絲綢的外觀和獲得完全正確的色調，仔細地使用七個顏色作出漸層效果是必需的，最強的反光則是保留紙張的白色（參照白色的創造，26頁）。

首先將參考用彩色照片轉換成高品質灰色階的黑白照片，此舉有助於深入認識明度之變化；這種灰階照片很容易用電腦的軟體轉換取得，藉由觀察此灰色階圖，就很容易瞭解原物之色調深淺的變化。然之，再將繪畫作品掃描入電腦，並把它轉換成灰階圖像，互相比較兩張灰階圖像，就可以找出明度錯誤之處，如果必要還可以更改作品。

材料

色鉛筆　（Prismacolor）

土黃	942號
秋麒麟草	1034號
赭土	943號
沙色	940號
淡焦茶色	941號
深咖啡	946號
法國灰	1074號

紙張

義大利熱壓紙（Fabriano 5 HP）（300磅）

其它設備

德國製橡皮擦（Kneaded），削鉛筆機

1 開始用土黃色的中間調，作為顏色最初的基調和外形的表現。雖然在此階段只使用一枝色鉛筆，但是必須隨時改變運筆力量，這樣才能夠逐漸改變色調的變化，才能夠表現出光澤的效果。一旦圈出亮面部分，所有前面所畫的線條，尤其是反光的部分，必須用橡皮擦輕輕擦除。

2 用秋麒麟草色加重色調，然後用非常淡的赭土色在上半部混色，接著再用秋麒麟草色加在上面。在反光的區域加上沙色，以及用秋麒麟草色在反光的邊緣做漸層。在中間調的地區，使用土黃色與秋麒麟草色交替混色。最後用淡焦茶色以及深咖啡色來表現陰影。

3　繼續處理更強的金色和陰影的區域。在陰影的區域交替使用淡焦茶色和深咖啡色來加深色彩，然後用赭土色提高色彩的溫度。在右邊角落的下層，我用沙色去柔化反光部分，淡焦茶色加深陰影，以及用秋麒麟草色讓色彩稍微提高暖度；在參考照片上面左邊的角落，布料的邊緣躺在白色的表面上，為了表現此處特徵，就塗上一層沙色，接著上一層明度70%的法國灰。

4　把畫作掃描到電腦上，將之改變成灰色的黑白圖像，然後與前述的原參考黑白照片比較，檢查明暗調子是否平衡，再決定哪些地方需要修改、加深，或某處需要再加顏色。

問 ： 我第一次想要嘗試畫有光澤的布料，色鉛筆對我來說是較新的媒材，而且我的混色技巧仍需要改進，請問有沒有任何更容易的方法，能讓我能輕易區別調子之間的差異，這樣我就知道什麼時候該改變顏色？

答 ： 在開始畫布料前，先畫出所有皺摺和摺痕描繪在描圖紙上面（或直接從參考照片複印）。然後，拿出你所選擇的色彩，在每一個地方加上一個顏色，而描外廓的顏色應該淡出或融入另一個顏色裡。描下來的圖類似由很多個別草圖構成，但是當開始在畫作上塗色的時候，透過它的指示，你會清楚地知道如何選擇正確的色彩和調子。

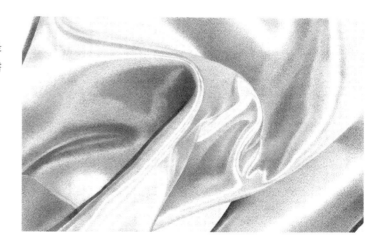

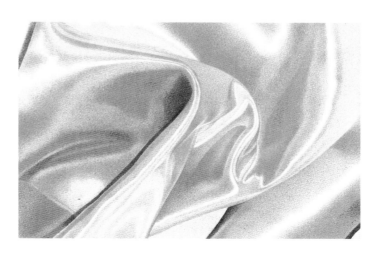

粗糙的肌理：長毛

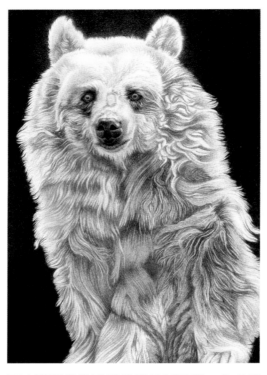

要表現粗糙的毛髮並不是很困難，此處所使用的方法適於兩種媒材。如果你有很清晰的參考照片，就能輕鬆地畫出長毛的動物。有很多技法必須記憶、思考、以確保作品完成的時候，看起來非常逼真可信。

骨架

你不需要瞭解所畫的動物骨架，但是必須知道牠的存在及其基本骨架結構。

描繪大塊皮毛是此主題最耗時間的部分，最易引起畫者想嘗試和快速畫完的部分就是毛皮。但如果動物毛皮的造形和線條畫得不正確，其結果看起來就不像動物本身了。因此，多花些時間慢慢地描繪是很重要的，並且要時時停下來對照一下參

考照片，檢查是否已正確地表現出骨架與結構。

線條和形狀

所有動物的毛皮都是由個別的毛髮所構成，但是畫長毛的動物時，在描繪毛髮細節前，最好先畫出比較容易處理的一大叢毛的形狀。先用描圖紙描下形狀，然後複寫到畫紙上，可以節省很多時間，此外也能協助畫出正確的輪廓。

陰影和色調

沿著輪廓線可看到毛皮本身如何重疊產生影子和各種深度。最亮的部分很明顯地最接近光源，最暗的部分離光源最遠，介於之間的則是中間調的部分，當畫出整體大概的色層後，真實地捕捉各種調子的

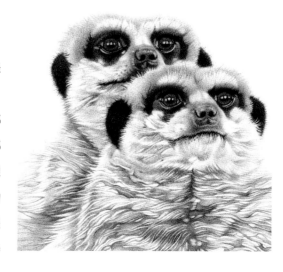

材料

鉛筆

德國製（Faber-Castell
Polychromos）

褐	179號
深褐	283號
黑	199號

紙張

平滑的卡紙　（100磅）

其它設備

削鉛筆機

橡皮擦

變化是非常重要的。色彩應該漸層和均勻混色在整個精細的輪廓上，如動物的手臂、腳等，在較暗的陰影部分要畫得更重。

色彩

如往常一樣，光與白的區域應保留紙張白底。使用中間調的色彩作為整個作品色調的基礎，這些亮處必須先留白，然後才能加上較暗的顏色。最後，這些亮的部分在必要的地方，可以稍微加暗，只留下純白色的部分。

這個練習的對象是第十一個專題的主題「狗」（參照104頁）。如果你想要嘗試此主題，但沒有表列的顏色，可以使用淡咖啡色、金色和黑色的色鉛筆替代。

畫出主要的形狀並加上
一些個別的線條

用深褐色平塗較深
的個別毛髮

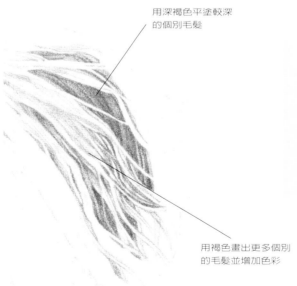

用褐色畫出更多個別
的毛髮並增加色彩

小秘訣

開始使用線條來描繪長毛時，確定要用流暢平順、沒有間斷的筆觸，從頂端畫至尖端，才有毛髮的質感，如果線條折斷，就會破壞毛的外觀。

1 用最淡的褐色畫出毛叢的形狀，加上一些個別的線條，來表現個別的毛。然後在較暗的毛皮和陰影的區域，略加一層色彩，小心將較淡的與白色的毛髮部分，保留空白不著色。

2 用深褐色層表現較暗的毛皮，並用一些較重的線條表現深色的毛髮。然後用褐色畫出更多的個別毛髮，並且依據顏色的明暗變化，使用不同的力量，加上更多的色彩。

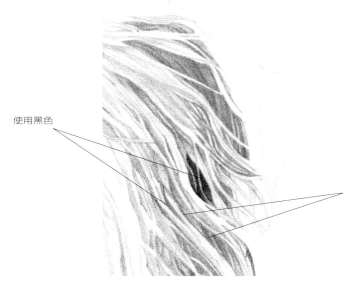

3 繼續交替使用褐色和深褐色，加重顏色較深的部分，並仔細地加些相互交疊的線條。我也用黑色表現最暗的毛，並塗些小塊區域來表現一叢叢的毛，接著再加上一些個別線條表現個別的毛。

使用黑色

交替使用褐色和深褐色的線條，表現毛髮較深的色彩

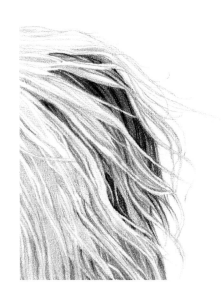

4 交替使用不同的顏色，加深色調完成整個區域。有些亮處用褐色稍微加深，然後用所使用過的三個顏色，畫出更多個別的毛髮，沿著毛的邊緣非常小心地畫出纖細的毛髮。

問： 我曾經問過如何畫一隻全身毛髮堅硬的狗。我也嘗試照你的話保留白色毛的部分，但是我發現要將那麼多的毛留白似乎很困難。有沒有其它更好的方法？

答： 你可以用刻紋的方法，如29頁所述的「如何表現白色」。首先將毛畫在描圖紙上，然後用一枝很尖銳的鉛筆，以流暢、連續的筆觸移動，將個別的毛髮做出刻痕，完成後再移開描圖紙。你可以用主色調輕輕塗過所有的刻痕上面，就能留下白毛的部分，如果需要再增加任何較暗的毛髮，則最後再將主色調加上；只要鉛筆尖的刻痕保留還清楚，甚至可以在刻痕上面再加些深色的毛髮。

粗糙的肌理：貝殼

在描繪其他粗糙肌理的主題，例如貝殼時，必須用畫毛髮同樣的方法，結合個別的線條和色塊以及特定的色彩，才能精確地描繪貝殼質感。首先畫出形狀的輪廓和所有個別的稜脊線條，再加上色彩。藉由加深色彩和陰影部位，以及加暗較深的線條和色塊，貝殼的三度空間形狀就漸漸形成了。

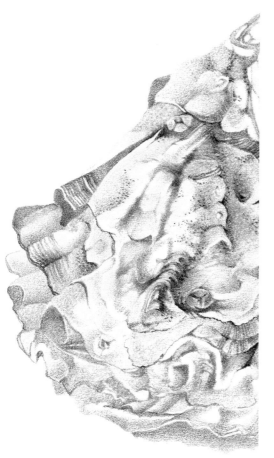

左邊的插圖是青蚵殼的一部分。在描完青蚵殼的形狀之後，開始加一些色彩，並結合線條和區塊的色彩。我將色彩混色並疊色在一起，掌握顏色的纖細和輕淡。在某些部分我調了四個顏色：灰色、淡紫色、粉紅色和藍色，最後再加入較重的色彩，如咖啡色和深灰色。

為了創造稜脊的立體特徵，必須用很尖銳的鉛筆畫出很細的線條，並在稜脊的地方加上各種不同的陰影，使稜脊具有更突出的效果。最後，在貝殼上加一些非常小的黑點，表現貝殼斑點的特徵。

小秘訣

如果是剛開始接觸色鉛筆，並且想要嘗試畫一些粗糙的貝殼，但是擔心挑選一個色彩變化特徵多樣的貝殼來畫，是否會過於複雜；事實上它們比起全白色或是顏色比較淡的貝殼，反而是更容易處理的。

問 ： 我真的很想畫一些貝殼，但是我手繪的技巧不是很好，無法表現自如。有沒有任何比較容易的方法能夠畫出貝殼？

答 ： 大部分的貝殼都有一些小小隱密的裂痕，以及各種不同的調子和陰影，徒手描畫是一種挑戰，當然拍照也是一種方法，你可以從照片中清楚看到二度空間呈現的貝殼。你能夠把多個或是一組貝殼一起拍照，或是拍下個別的貝殼。一旦決定了構圖，然後在紙張上描出貝殼的輪廓和一些主要的特徵，並隨時把貝殼放在眼前，這樣就能清楚地捕捉到每一個貝殼的特徵和斑痕。

柔軟的肌理

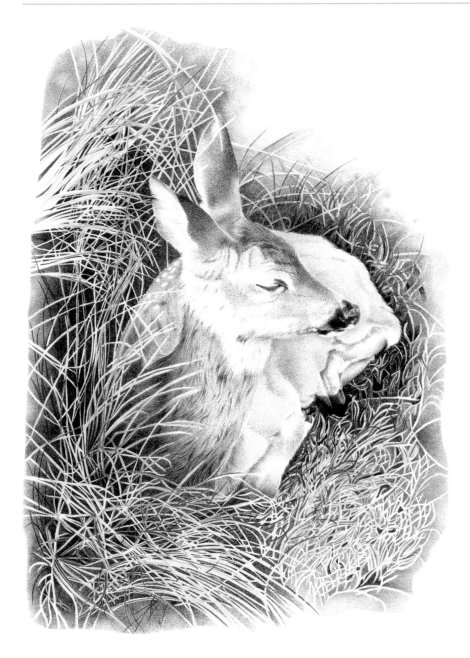

在許多不同主題和物體上都可以看到柔軟的肌理，譬如大部分的紡織品，如天鵝絨、棉花等；還有水果，如水蜜桃、香蕉肉、懸鉤子以及其它覆蓋著細毛的軟肉水果；以及各種花朵，尤其是帶有柔軟光滑肌理的花，如玫瑰花、鳶尾花、三色紫羅蘭及甜豆等。

　　當然還有很多其它柔軟的肌理質感，包括一些毛皮柔軟的短毛動物，如貓、馬、鹿等。柔和的背景，沉靜的色彩，以及沒有精確外形的圖像以及前景，例如一小塊草皮也具備柔軟的質感。

　　無論如何，在整個構圖裡你所要畫的對象物體，並不一定全部都是柔軟質感的，其中也可能有相當粗糙質感的物件，但是如果所參考的圖片，整體所傳達的是柔軟的感覺，就應該畫出那種感覺，其與任何粗糙的部位所表現出來的感覺應有區別。

創造肌理

　　一根草可以是粗糙銳利的，甚至會割傷手指；但是一大片草的肌理質感，則有如左圖般，整體呈現柔軟、舒適的外觀，尤其是一隻鹿快樂地倘佯其中，更能顯出特色。如果草叢過於粗糙不舒服，鹿就不願臥坐在草堆上了。

色調，接著輕輕混色並產生漸層之後，我用很短的個別線條，來表現一些非常短促的毛。

　　鹿身體有些微長的毛的地方，其主要的色彩仍然柔和地混在一起，但是個別的毛則要畫得比較長。完成後，整個畫面所呈現的是柔順、平和與寧靜，因此這張畫的標題就定為「休息」。

　　為表現整體柔軟的感覺，我在描繪每一枝草後，開始加上背景色彩使整體的質感變柔和，並與草地混合，使它們看起來似如同一視覺要素。另外，每一枝草葉都用較柔和的粉紅、藍、黃及淡綠上色，所以整體外觀所呈現的是一片柔和、有吸引力並且可以坐上去的草皮。

　　鹿的毛皮之質感與草皮完全不同，它也是由很多單一的毛髮所組成，但是它們的長度很短而且更茂密，所以毛皮的整體外觀更為柔和。

　　某些部分，如身體側面的毛幾乎看不見，所以用柔和的、較弱的色彩薄薄地塗上，並將顏色混合即可。鼻樑處長著極短的毛，幾乎與天鵝絨一樣，再小心塗上主

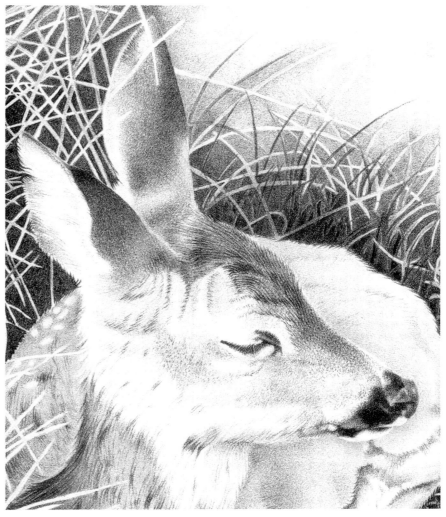

創造白色

對許多人而言，在白色的紙上表現白色，似乎相當困難，充滿挫折感；但是只要仔細地計畫和練習，其實一點也不困難。我們所表現的主題幾乎都屬於三度空間的物體，而非平面的東西，其中還包含了陰影的部分。所以只要仔細觀察，所有白色區域都能發現微弱的色彩，所以記住，畫作中的白色之處並非只有白色。

另一點很重要的是，如果在白色的紙上作畫，所有要表現白色的地方都要保留紙張原來的白，也就是留白。我在表現白色部分時，都是先把留白部分勾勒出來，留白的周圍再用主色調上色，然後加上各種色彩，如藍色、淡紫色、粉紅色、淡黃色、淺咖啡和灰色來表現陰影。

此練習畫的對象是虎斑貓的局部，所有白毛的部分都保留紙的白色，然後用淡色和中間色調表現較淡的毛色，最後才加深咖啡色和黑色。經過這樣的處理過程，淡色的毛皮和淺色的毫毛才能在暗色毛中突顯出來。記住你是在詮釋藝術，而不是一張照片，所以你不需要把每一根毛都畫出來。

材料

鉛筆
HB鉛筆
德國製色鉛筆 （Faber-Castell Polychromos）
軟黑 99 號
冷灰 III 232號
生焦茶 180號
赭土 187號
冷灰 IV 233號
淡紫紅 119號
淡群青 140號
焦茶 280號

紙張
平滑的卡紙 （100磅）

其它設備
描塗紙
削鉛筆機
德國製橡皮擦 （Kneaded）

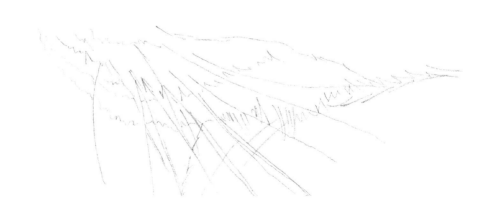

1 在這個示範中，所畫的是貓的嘴和下頦，用HB鉛筆將主題圖像先描在描圖紙，再轉到畫紙上，然後用橡皮擦把大部分的鉛筆線輕輕擦掉，只留下淡淡的輪廓線，如此能盡量保持紙張的潔白與乾淨。

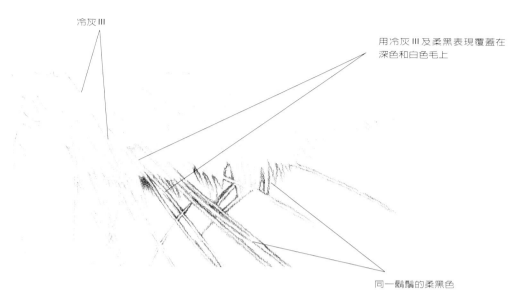

冷灰 III

用冷灰 III 及柔黑表現覆蓋在
深色和白色毛上

同一鬍鬚的柔黑色

用生焦茶和赭土的個別
筆觸表現較淡的毛皮

用冷灰 III 的色鉛筆
表現較暗的毛

個別的白毛變得
較突出明顯

勾勒出的區域
加上色彩

2 　當決定了鬍鬚生長的方向，開始以個別的線
條畫出鬍鬚，然後用柔黑色的筆表現跨過深
色毛部分的鬍鬚，蓋在白毛上之鬍鬚則以冷
灰 III 顏色的筆表現，並不斷以這兩色交替畫出覆蓋在
深色和白毛上的鬍鬚。

3 　現在開始將鬍鬚四周的毛皮域上色，因為這是一隻虎
斑貓，首先把最亮的部分塗上色彩，再用個別的筆觸
描繪和界定出落在白毛上的毛髮，並在毛較濃密的部
分塗上色彩。整個過程中，不斷地用生焦茶、赭土、冷灰 III 及
冷灰色交替，表現毛的疏密變化，之前留白形成白毛部分，自
然變得更明顯突出。

小秘訣

將畫作隨著不同的角度翻
轉，有助於表現個別的毛
髮。當筆觸隨著動物的臉
部與身體外廓相同方向運
筆時，會更容易表現造
型，線條也會更流暢。

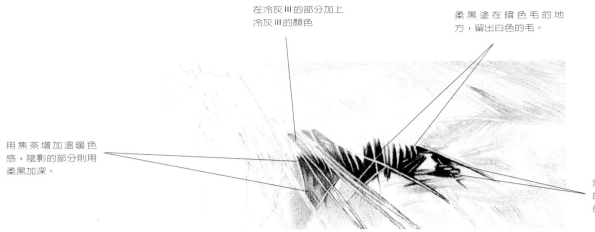

在冷灰Ⅲ的部分加上
冷灰Ⅲ的顏色

柔黑塗在暗色毛的地
方，留出白色的毛。

用焦茶增加溫暖色
感，陰影的部分則用
柔黑加深。

黑毛用柔黑上色，亮
的部分則留下淺色的
個別毛髮。

小秘訣

柔黑色的色鉛筆因筆芯較
軟，畫時常會留下一些顏
料細灰，一旦碰觸很容易
弄髒畫面，可以用一支乾
淨、乾燥的水彩筆刷輕輕
刷掉細灰，作畫時用一張
備用紙蓋在作品上，就不
會弄髒畫面。

4 現在開始在黑色毛皮部分上色，並將筆觸帶至白色區
域，表現出個別的深色和白色毛髮的柔軟邊緣，要表
現銳利邊緣的鬍鬚和毛髮時，則保持銳利的筆尖是非
常重要的，然後用冷灰Ⅲ顏色的筆的部分。暖色的部分先用
焦茶色，再用柔黑色，使兩色細緻地與生焦茶色混色。

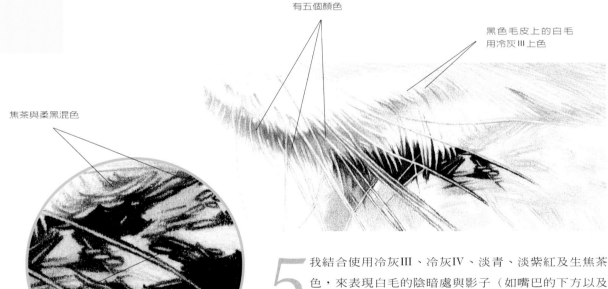

焦茶與柔黑混色

陰影的部分結合了所
有五個顏色

黑色毛皮上的白毛
用冷灰Ⅲ上色

黑色毛皮的部分塗上
黑色，留下底色表現
出個別的毛髮。

5 我結合使用冷灰Ⅲ、冷灰Ⅳ、淡青、淡紫紅及生焦茶
色，來表現白毛的陰暗處與影子（如嘴巴的下方以及
沿著鬍鬚邊緣的部分），影子的部分用焦茶色的小筆觸
加深，再加上冷灰Ⅳ。為畫出白色毛皮上的個別白毛，我使
用冷灰Ⅲ以個別的、柔軟的筆觸表現，接著用柔黑塗黑色毛
皮部分，留下更多淺色的個別毛髮。焦茶、柔黑的混色則柔
化了白色毛的邊緣。

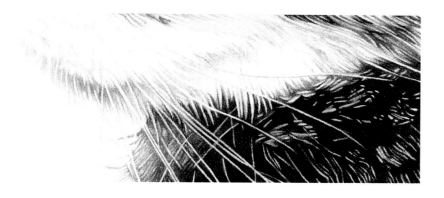

6 現在把其餘的毛都上色，結合了生焦茶、焦茶、冷灰III及赭土色的筆觸，另外用柔黑的筆觸表現較暗的區域，在下巴以下的地方交替使用焦茶與柔黑的個別筆觸，這樣赭土色與生焦茶色的基調就能被保留下來，成為個別的毛髮；一旦所有的黑色部分都完成，就用生焦茶及冷灰III加在一些個別的毛上，使其看起來較柔和。

問： 我忘記將白色的鬍鬚留白，請問還有其它方法可以表現白鬍鬚嗎？

答： 如下所述，還有其它方法可表現白鬍鬚。

刻凹紋法

如何在白紙上刻出白色的線條？首先用一張事先畫好線條的描圖紙放在圖畫紙上，然後用銳利的工具，如編針或較硬的鉛筆，重複描一次線，再用中間調至深色調的鉛筆，在紙的表面輕輕上色，所刻凹痕便顯出白色線條。記住，無論如何在開始畫前，留白色的線條或痕跡必須先刻出來，所以不可在進行繪畫中才刻凹痕，除非你要的是有色彩的凹痕，一旦刻過凹痕後，紙張的纖維就被破壞，永遠無法去除凹痕。

刮除法

小心地使用一把圓鑿子或工藝刀，可刮除鉛筆的顏料，留下紙的白色。使用刮除法最好是平滑的紙效果較佳，但無論如何，刮除法勢必會破壞紙表層纖維，使得刮出的線條似羽毛般絨毛邊緣。鬍鬚的中間段部分看來比較粗，你可以在原本刮除的部分再重複刮粗，但是重複刮過後通常看起來較不自然。

塗色法

你可以在最後階段，用一枝細水彩筆沾上水彩或樹膠水彩畫出細線，顏料的飽和度必須適當，正好能一筆完整畫出線條，當顏料乾後，不透明度通常會降低，色彩會略呈灰色。這時可以在原筆觸再畫一次，但是運筆一定要穩固，否則顏料不均勻，會造成不自然的鬍鬚。

白色的色彩

這幾張照片都是同一件白襯衫的局部，但是每一張都是在不同光源下拍攝的，並刻意強調白色所呈現的色彩，讓你瞭解白色的色彩變化。

嘗試表現白色的物體時，應小心挑選色彩，並特別注意陰影部分的色彩，然後在一張備用的紙張上不斷地嘗試，就所選的顏色做不同的混合組合，直到找到正確、適合表現白的色彩。

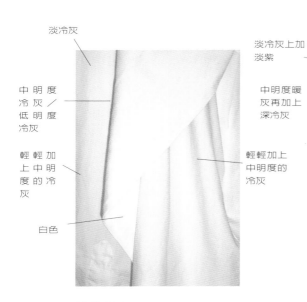

淡冷灰

中明度冷灰／低明度冷灰

輕輕加上中明度的冷灰

白色

淡冷灰上加淡紫

中明度暖灰再加上深冷灰

輕輕加上中明度的冷灰

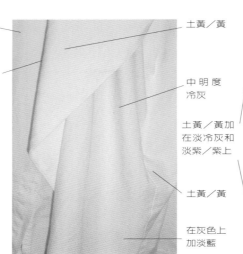

土黃／黃

中明度冷灰

土黃／黃加在淡冷灰和淡紫／紫上

土黃／黃

在灰色上加淡藍

原本的留白加上淡灰色

土黃色上加中明度冷灰

冷色的白

整個畫面以淡冷灰為基本色調。在加上灰色任何其它的陰影時，先用淡冷灰的色鉛筆，非常輕地塗上一層。其中一個裡面的皺褶，相較於照片其它部分幾乎是純白，所以這部分保留紙白，直到其它的地方都上了色彩。

降低白色的調子雖是必須的，但在評估加深色彩前，要先比較白色附近的色調。在皺褶陰影的中間色調部分，可用中間調的冷灰藉由力量的變化，做出色彩的漸層效果。

沿著皺褶外部邊緣較深的影子部分，則用中明度冷灰和低明度冷灰混色，並用漸層的色彩柔化邊緣，更能表現出立體的效果。

暖色的白

這照張片的色調較為溫暖，並且整個畫面帶有淡紫色和藍色的色澤，一開始是塗上很淡的一層淡冷灰色，然後再加上一層結合淡紫色、紫色和淡天空藍的色層。

為捕捉因光的反射所形成的非常淡的黃色區域，根據色彩強度的需要，加上很薄的一層土黃色和淡黃色。沿著皺褶的深色陰影部分，先用中明度的暖灰輕輕塗上作為基調，再加上低明度冷灰表現影子。

不斷地交互使用淡冷灰和淡紫色，可能的話甚至加上薄一層的淡暖灰，直到主體色達到正確的深度。

白的極端變化

這張照片是在很強的黃光下拍攝，與圖右皺摺的反光不同的是，整個畫面呈現了土黃與黃色的色澤。

開始時先將反光的部分留白，然後上主色調，結合使用淡冷灰、淡紫色和土黃色交替上色，從淡冷灰的色層開始，接著加上淡紫的色層，然後用土黃和淡冷灰，直到達到色彩的深度。

用中明度冷灰表現影子較淡的區域，較深的影子則用低明度冷灰來表現，最後反光的部分用淡冷灰降低調子。

眼睛的反光

要畫出非常逼真的眼睛，確實是深具挑戰性的工作，但是要表現出如玻璃般水汪汪、具三度空間感的眼睛其實並不難。

過程中有兩個重點必須牢記。首先，使用鉛筆時一定要輕；交疊色層時必須保持色彩乾淨和透明度。在之後的步驟裡，雖然可以不斷加深顏色，但是卻很難再清除，如果黃色色層太，是由於油性或蠟質色鉛筆的調色結果，則上面要用其它色彩混色將變得很困難。

第二，表現出適當和正確的反光位置是非常重要的。通常初學者所犯的錯誤是完全依照參照片畫，如果照片是有用閃光燈拍的話，主題通常會出現紅眼，而看起來不自然。

同樣很重要的是反光的產生是周圍環境的反射，你必須了解周圍環境的影響，才能表現真實感。

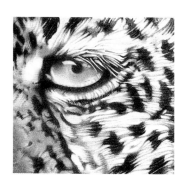

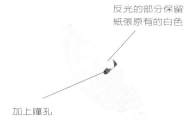

反光的部分保留紙張原有的白色

加上瞳孔

1 用HB的鉛筆描出眼睛——包括反光的部分，然後輕輕去除大部分的鉛筆痕跡，才不會弄髒黃色的主色調。然後加上一層很淡、很柔的深鎘黃，並用象牙黑點出瞳孔，反光的部分則留白。

2 在使用深鎘黃之後，加上一層很淡的橄欖綠，並沿著眼臉底留下一道黃色的線條。瞳孔的底部和眼臉的下緣則稍加重色彩，同樣在此階段加深明顯的、深色色塊。現在眼睛看起來愈來愈圓，也愈逼真。

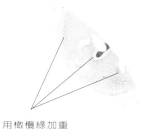

用橄欖綠加重這些斑紋

鉻橘色，再加上棕土色

3 在沿著眼臉下緣加上一層橄欖綠之後，再加上一層柔和的鉻橘色，以提高眼睛色彩的暖度。然後在鉻橘之上輕輕加上面棕土色，使整體效果更為柔和。

材料

鉛筆：

HB鉛筆，英國製色鉛筆（Derwent Studio）

深鎘黃	6號
象牙黑	67號
橄欖綠	51號
鉻橘	10號
棕土	57號

紙：

平滑卡紙（100磅）

其它工具：

描圖紙、橡皮擦
削鉛筆機

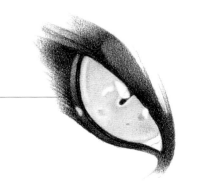

上象牙黑之前，先塗些棕土色，以提高黑色暖度。

4 不是只有眼睛部分會產生反光，眼瞼的外緣部分也會有反光。象牙黑就是要表現光線照射在外側所產生的反光。但在使用黑色之前，先淡塗棕土色，以提高黑色的暖度。雖然反光部分留白，但仍需加上一層柔淡的象牙黑，來降低反光部分好調子。另外再加上一些黑色的毛皮，可以幫助理解眼睛部分的色彩是否調子平衡、正確。現在我能看到眼睛的色彩太亮而顯得彩度降低，所以我能判斷出還要加深多少色彩的飽和度。

5 現在整個眼睛都已加深了，瞳孔上的反光也塗上了一層很淡的象牙黑，沿著下眼瞼的裡側及瞳孔周圍加上棕土色，接著用深鎘黃在整個眼睛表面塗上，之前用橄欖綠上色，並沿著下緣留出一道光的部分，則加重些深鎘黃。現在用橄欖綠畫出較弱的反光的外廓，藉由勾出的反光外形及周圍塗上橄欖綠，底層的黃色就成為較弱的反光。然後我再用棕土色及鉻橘色加重眼瞼的周圍。

留下一道光的線條

瞳孔最亮的部分加上一層柔和的象牙黑

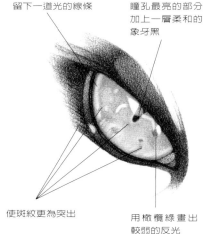

使斑紋更為突出

用橄欖綠畫出較弱的反光

小秘訣

眼睛若沒有反光，看起來會顯得平淡、呆滯而無生命。如果正在畫一隻動物，而其眼睛沒有任何反光，這時候可以找同類的動物，且眼睛呈現反光的其他參考資料來觀察，就能自行在畫面上加上類似的反光效果。第七十四頁的鷹梟就是用這個方法完成的。

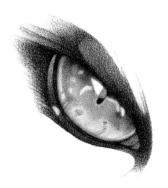

6 最後，先用一層柔和的象牙黑，再用橄欖綠加在眼睛上端和左手邊的影子部分，接著加些深鎘橘的柔和筆觸與橄欖綠，降低小的反光點的調子，眼睛裏的某些色塊以象牙黑加重；在眼睛的底部加上鎘黃、鉻橘、棕土色，最後再加些橄欖綠，即告完成。

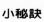

問： 我忘記留下反光點，把整個底部塗滿了，請問有任何方法可以再加上反光效果嗎？

答： 可以將擦掉部分色鉛筆筆觸，再畫出反光。有一種電動橡皮擦非常好用，因為它的動力足以擦拭顏料，只要小心掌控橡皮擦。另外，用橡皮擦擦出反光。無論用那一種工具，最好先在一小紙片上練習。

玻璃的反光

所有的玻璃製品，無論是平面的玻璃窗或圓形的玻璃瓶，都會有反光產生，傳達出玻璃是固態的、堅硬的、發亮的，而且是會反光的物體。

　　在圓形物體的輪廓附近加上反光，能增加物體逼真的立體感。畫玻璃時近距離的觀察是非常重要的，這樣才能發現反光的調子變化。最強的反光代表著最強的光源的反射，它可能是人工光源例如電燈；也可能是自然光源，如透過窗戶射進來的光線，通常反光的地方都是留白的。當光線在瓶子或玻璃的四週擴散，反光就會顯得較微弱。

　　因為玻璃瓶、玻璃杯及玻璃花瓶是圓形的，所以必須畫出從正前方直透後側，所有看得見的角度。畫出瓶子的外形與表現瓶子的質感是同等重要，但是要表現出外形和質感都得努力練習。

描繪玻璃

　　最好的練習是直接畫玻璃或瓶子等類靜物。如果你從未畫過玻璃，你會發現有顏色的玻璃，如綠色、藍色或咖啡色的玻璃較容易表現。你可以選擇適合的色調表現，而不像畫透明的質感；透明無色玻璃物件的表面，除反光以外，應用很淡、很弱的色彩，陰影的部分則加上各種不同的灰色來表現。

　　此處畫的是綠色酒瓶的局部，同時也把它轉換成黑白灰階的圖，以便在表現透明酒瓶時可以對照。在輪廓完成之後，開始加上色彩，並捕捉出固態玻璃的透明度和反光。

　　因為它是局部速寫加上一些色彩，而不是完整的素描作品，所以我可以在進行中，繼續修改瓶子的圓形，這樣就不會只專注一點，而且可以隨時修正

　　應用垂直的鉛筆線條，並輕輕加上色彩表現玻璃瓶，交互使用不同的調子來表現圓柱造型和透明感，瓶子上端靠近瓶口的部分，因為玻璃較厚較不透光，所以加上較深的顏色。

　　玻璃瓶上的標籤要能明白顯示圓弧狀地貼在瓶壁上，標籤背面白色不透明感的色彩應用，增加立體感的說明力量。

　　主要的反光非常微弱，並顯示出窗戶的反射，所以表現得較柔和，有別於強光反光點堅硬的邊緣。較弱的反光則藉由亮暗漸進變化的陰影調子來表現。

計劃和構圖

本書的專題示範，是依據不同的主題規劃，它們涵蓋了各種的繪畫步驟計劃和構圖型式，但是在所有的作品中，都應用了某些共同的觀念。一點點前瞻性、建設性的計劃，都能讓任何一件作品有很大的突破性改善，所以在開始前花點時間準備是值得的，包括收集適當的參考資料，以及正確幅式和構圖。

在開始畫畫之前，我雖然很清楚知道要畫什麼、表現什麼，但是仍然必須尋找適合的參考資料。假如要畫貝殼靜物，我會儘可能地蒐集許多貝殼，然後放在桌上安排構圖，不斷地作不同構圖，直到找到所喜歡的構圖為止；如果要畫動物，我會參觀野生動物園或私人動物園，然後針對每種動物至少拍40張的照片，希望其中至少有5張是值得參考（有時候會組合數張照片於一張畫面中）。我也隨時將相機裝好底片，並放置於方便取用的地方，當我所飼養的任何一隻貓有可愛的表情動作出現時，隨時按下快門。

以前雖然因為電腦的取代了傳統的工作方式，讓我極度渴望離開平面設計事業，但是現在我幾乎每天都會使用電腦協助我的工作，尤其是透過電腦儲存參考照片和構圖的設計。假如你沒有電腦也無妨，仍有很多其他簡易替代工具，能幫助你規劃創作。

參考資料

任何一張新作品開始進行之前，即使我能預見完成的結果，仍然必須依靠參考資料，參考資料的取得最簡易的就是拍照。

不論是業餘家或是職業藝術家，都應該使用自己拍的原始參考照片（或是他們的親友允許使用的照片），而不是拷貝已出版的雜誌或書本上的照片來使用，主要是牽涉到了兩個原因，一是合法性（著作權法），另一個是個人獨特性（藝術家本身的優點和發展特性）。

著作權法

在英國著作權法非常明確地指出，複製他人的作品是不被允許的。一個藝術家或攝影師在完成一張原創的作品時，就已經自動擁有著作權，所以一旦有人未經許可即複製作品，就屬違法，可能會遭到起訴。

從其他藝術家的作品中吸取靈感並沒有錯，而且大部分的攝影師和藝術家都瞭解，一般業餘藝術家會複製他們作品，作為個人練習使用；但是如果你要出售這樣的繪畫作品，就應該用自己拍的參考照片。如果你看見一張很喜歡，也想複製的照片，務必聯絡原作者或出版社，也許能獲得授權使用。

通常，某些主題的細節部分，我會參

考專業攝影的作品，尤其是在畫野生動物時，因為我自己拍的參考照片，通常都缺少細部。如果需要特別說明某個部分，譬如南非貓鼬的鼻子外形，我會參考介紹野生動物的書，但是作品真正的構圖，還是用自己所拍的照片。

個人的發展

作為一位藝術家，如果複製他人的作品，將無法創造出能反映個人特質與創造力的獨特作品。而且別人的照片裡也許有錯誤，如果完全照著畫，作品中也會再現錯誤，除非花許多時間仔細觀察研究個人的參考照片，否則永遠無法真正瞭解主題的特性。

那就是說明為身為一位藝術家，必須自我成長並發展出專屬於自己的個人風格。找到自己的參考資料是非常重要的，無論是經由拍攝幾百張的照片，或在廚房餐桌上安排靜物，你能從中更瞭解主題內容、主題形狀或形式，不同的質感處理和色彩表現，以及光源照射在主題的氣氛，以及整個構圖等等。所有這些都增進你的繪畫技巧，因此拍些較好的照片參考，能讓你豐收更多。

參考照片

大多數藝術家都限於時間和空間的約束，所以常會以照片作為是絕佳的輔助工具；雖然實物寫生的價值，是其他方法無法取代，但有時候需要暫停工作，過些時日再回到作品，這時候先前記錄現場的照片，就可以很快地幫助你回到被中斷之處，繼續動手。

即使擺設靜物，我還是會先拍些照片作為參考，這樣就不用擔心有任何干擾。更重要的是，即使在一天當中光線有所改變，也不受影響，因為已將最佳的光線永遠記錄下來了。若靜物組包含真實的水果及花朵，則拍照特別有用，因為花卉常在完成作品前就已經凋謝，或是水果皮起了皺紋枯萎。此外，在整個構圖裡，我會用挑選個別元素近拍，以記錄些小細節或精細的部分。

我使用一部35厘米單眼自動變焦相機，我也擁有一部平時使用的數位相機，但是在拍攝參考用照片時，我較喜歡用單眼相機，因為單眼拍的照片有較清晰銳利的圖像。一旦把底片沖洗好就挑出喜歡的照片掃瞄至電腦裡，然後將它們放大或修剪成各種不同的尺寸，直到獲得自己喜歡的構圖，才把它列印出來參考。

假如你沒有電腦，這裡有一個簡單又經濟的方式，就是將拍好的照片拿去彩色影印，在當地的電話簿中可以找到彩色影印處，送去影印前，要對自己要的構圖及所需的尺寸有清楚的概念，並確定影印店能否提供合乎自己要求放大、縮小照片的

附註

本書所有專題示範中使用的照片，都是我自己拍攝，你們可以自由應用，作為個人參考或發展的依據，也可以將最後完成的作品公開展示及展覽，但是不能作為商業的用途。

如果你在本書的專題中，發現特別感興趣的題材，何不自己去拍攝相同的主題，然後用自己的觀點來作畫？

服務。另外的試試看當地的圖書館，公共圖書館通常會提供大眾彩色影印的服務，甚至有些圖書館有掃瞄機和電腦設備，也可以試一試社區電腦中心，他們都提供如何使用電腦及掃瞄機的指導服務。

構圖

構圖是非常重要的，因為即使畫得很好的作品，也會因主題在畫紙上的位置不妥當而產生錯誤，最好的構圖能將我們的視覺帶入正確的視野內，引導觀者的眼睛圍繞著畫面趣味重心欣賞，而不致飄離。

定位

在畫面中放置主體有一些簡單的規則可依循，當畫中主體是單一、垂直形狀時，適合用直式構圖；如果物體是水平形態，則使用橫式的構圖。

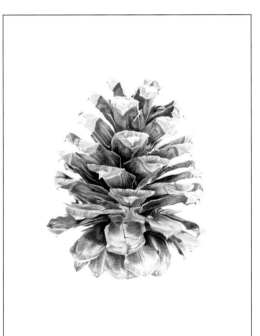

將垂直形態的物體放入直式或方形的紙上

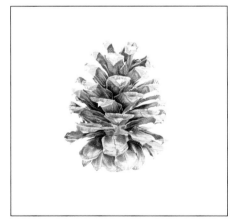

物體置於畫面時，下面留白的空間，要稍微比上方大，如上圖所示，畫面上的物體看起來會有往下面邊緣墜落之錯覺（右下圖）。

檢查物體是否在正確的位置，最好方法是由作品的格式來決定框式，絕對不要硬將一件作品去配合現成的框，此法雖省錢，這是錯誤的作法，可能會破壞作品的完整性。

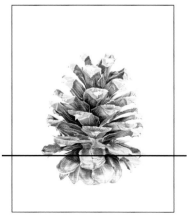

有許多方法能幫助你獲得正確的構圖，如果是拍照，可使用相機取景窗，慢慢地旋轉移動相機，看是直式或是橫式的版式最適於構圖，多拍些照片一旦底片沖洗完成，你就能比較選擇最適合的構圖。

第十個專題示範就是使用這個方式（參見94頁）。右邊所呈現的只是系列構圖之一部份並加上評論，說明什麼是好的或是不好的構圖，以及為什麼我決定這張特殊的照片。我已經決定這個專題的標題：「蘋果綠和粉紅色」，也瞭解蘋果和粉紅色的材質是同等重要的，所以它們在畫面裏必須佔有同等的空間。

群組物體

有時候將數張個別拍的照片，結合成一個新的構圖是必要的。將彩色影印放大至你所要的正確尺寸，然後把它們放在平面上重新組合安排，直到滿意為止，接著用描圖紙將圖像逐一複寫成一張完整的畫面。

無論你較喜歡用哪一種方式構圖來計劃你作品，都應該花一點時間確實做好每一個步驟，這有助你達到最佳的成果。

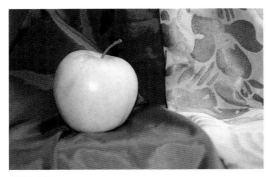

蘋果太近

在這張照片裡，蘋果太靠近花紋的布料，因此沒有足夠的空間容納三個元素（蘋果和兩塊布）；並且蘋果太強勢，支配了整個空間。

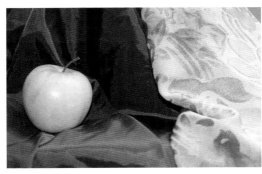

色彩和調子平淡

這張照片使用閃光燈拍攝，所以整體的色彩飽和降低，使顏色看起來較無光澤，也造成調子平淡的缺點；基本上，並沒有足夠色調的變化和深度，造成照片看起來較平淡。

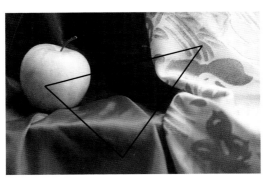

色彩

這張照片的構圖正好符合我的理想畫面，所有三個元素看起來都是等量的，並且在視覺上形成一個三角構圖，使整體空間看起來更舒適。

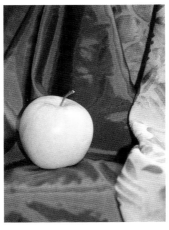

構圖與比例錯誤

這張照片使用直式拍攝。不幸的是，蘋果的周圍沒有足夠的空間讓其他材質表現，而且蘋果好像被擠壓在框架裡。再次，蘋果似乎控制了整個空間。

有花紋布料不足

右手邊的花紋布料在畫面中太小，理想的構圖應是畫面裏的兩塊布料有相近的比例。

專題一：貓的眼睛

材料
鉛筆
HB鉛筆
德國製色鉛筆

柔黑　99號

檸檬鎘黃　105號

黃橄欖綠　173號

深鉻黃　109號

棕土　182號

紙
平滑卡紙（100磅）
描圖紙

其它設備
橡皮擦
削鉛筆機
定著劑

目標　畫出貓的眼睛，用很輕的筆觸，細膩地著色，讓色層幾乎保持透明的效果，這樣才能透出每一層色彩的光澤。

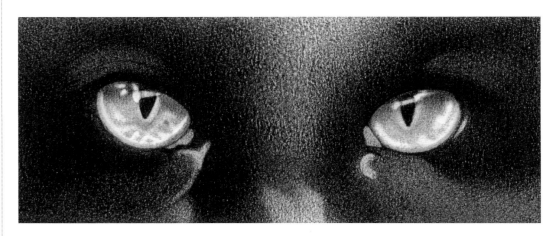

作品完成尺寸：3.5×8.3公分（1 3/8×3 1/4英吋）

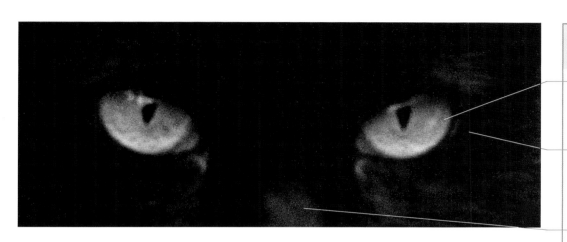

參考資料可能遇到的問題

這張參考照片失去焦距，造成眼睛的主要造形不明確。

毛皮的整體色彩顯得非常暗淡，眼睛需要加亮使形狀更為明確。

鼻樑的部分同樣需要表現得更明確，才能使眼睛看起來更突出明顯。

謹記要點

　　反光的地方務必留白。一開始時寧可將反光部分多留白，也不要等最後階段時，再試圖將顏色擦除表現反光效果。

　　保持色鉛筆的色層柔和，這樣眼睛看起來，才有透明感和濕潤感，剛開始使用色鉛筆的人，容易太快就把顏色塗得太厚，使色彩變得堅實而平淡。即使最初上的黃色層淡得幾乎看不到，也不要試圖加深顏色，就維持原來的飽和度，因為在之後的階段裡，假如必要仍然可以不斷地加上其它的色層。畫眼睛裡的斑紋時，務必把鉛筆削尖。如果鉛筆太鈍，斑紋將沒有明顯的差異，讓它無法從其它的色彩中跳出。

專題一

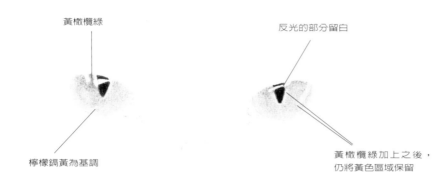

黃橄欖綠

檸檬鎘黃為基調

反光的部分留白

黃橄欖綠加上之後，
仍將黃色區域保留

1 先用HB的鉛筆，將主題圖像描繪到畫紙上，再用柔黑色鉛筆畫出瞳孔，然後用檸檬鎘黃輕輕上色，並確定將反光的部分留白。接著在眼睛的上半部加上一層柔和的黃橄欖綠，在瞳孔周圍及沿著下眼瞼較低的部分，留下一道黃色的線條，並用削尖的黃橄欖綠，在兩個眼睛的虹彩內加上明顯的色塊。

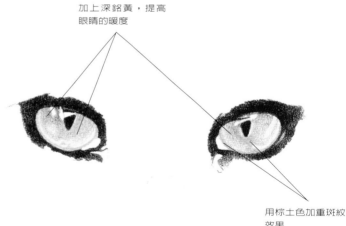

加上深鎘黃，提高
眼睛的暖度

用棕土色加重斑紋
效果

2 要正確畫出色彩的深度並非簡單，開始時最好輕輕上色，否則黃色上得太重，紙的表面會有蠟質或油脂，使得後來加上的顏色不易附著。這個階段的重點是幫助判斷色彩的深度以及獲得正確的色調。我開始用柔黑畫出眼窩、眼瞼和每個眼睛周圍的毛，然後再加上一層深鎘黃，以提高眼睛的溫暖度，並用棕土色加重斑紋部分。

小秘訣

使用的參考資料愈精緻，完成的作品也會更佳，所有的主題事物都是如此，但是畫眼睛時更需要有精確的參考資料。所有貓的眼睛都是令人驚奇的，充滿令人欲把它們畫出來的吸引力，所以我試圖將眼睛最強的反光，各種變化的色彩，斑紋以及受光影子的對比儘量表達出來。

黃橄欖綠

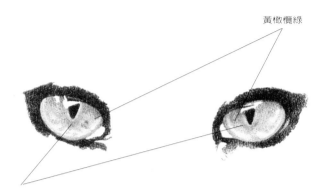

棕土色

3 在這個階段裡,我要讓眼睛的色彩更深,更圓、更有玻璃狀的質感。我在眼睛較上面,加上淡淡一層的檸檬鍋黃,這樣能讓眼睛的色彩更溫暖,但是眼睛的下半部分保留較冷的色彩,因為這樣能更增加立體的效果。然後用黃橄欖綠在眼睛的上方再加深顏色,接著在棕土色的上面輕輕加些深鉻黃的筆觸,讓整體色彩顯得更明亮活潑,之後用棕土色繼續加深較明顯的斑紋。

塗上淡淡一層柔黑之後,
留下瞳孔上的反光

用柔黑加在影子
的部分

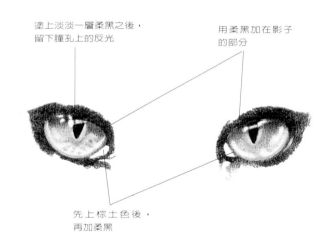

先上棕土色後,
再加柔黑

4 用柔黑色在眼睛上方陰影的部分,很輕地塗上一層,讓眼睛的形狀更為明確並突出反光的部分,瞳孔的顏色則再加深,使其整體形狀更清楚,瞳孔上的反光同樣加上柔和的一層柔黑,用棕土色處理眼睛靠內的部位,再用一些柔黑色的筆觸使其加重。

用柔黑色作漸層，
表現出不同的色彩

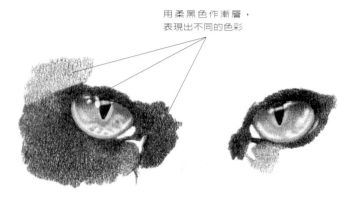

5 接下來我決定在眼睛四周的毛皮附近，約略呈現
出一個小長方凹狀形。為表現出眼窩、鼻樑、臉
頰的外形，利用色鉛筆的漸層創造出各種不同的
色調是非常重要的，較暗的區域則加上較重的柔黑色。

強化鼻樑的部分

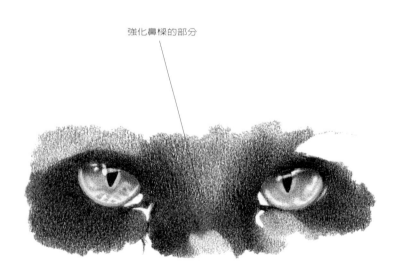

6 強化鼻樑的孤狀造形，並使眼睛在眼
窩裡顯得更明顯，鼻子的部分則用柔
黑色繼續加暗。

用淡的柔黑色畫出眉毛

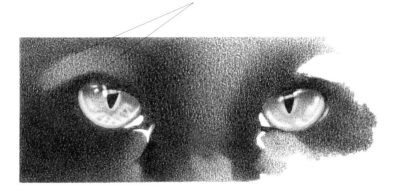

7 我開始將柔黑色延展長方形的邊緣,再回至先前第六階段上色的部分,使毛皮看起來更滑順,為表現出眉毛的區域,輕輕加上柔黑色使其漸漸形成。

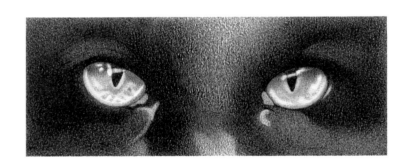

8 完全處理完毛皮以及在部分必須加深色彩的地方,如眼窩的附近和陰影處再加重顏色。眼睛內角加上很淡的一層柔黑色後,終於完成了這件作品。最後,在作品上噴上定著劑避免畫面弄髒。

問：我向朋友借一張他所飼養的愛貓照片來畫,雖然照片上的貓有很可愛的姿式,但是眼睛看起來像一個大黑洞,我該如何做才能避免類似結果?

答：拍攝這張照片時的光線很微弱,貓的眼睛為吸收更多的光,所以瞳孔會放大。即使是從頭上照射的人工光源,也都會在瞳孔上產生反光。所以記得再加上反光,並在反光的周圍加上一些很柔的色彩,如灰色、藍色或咖啡色,就能使瞳孔看起較柔軟。這樣有助於表現眼睛的弧狀。在瞳孔的下方黑色應該加重些,然後漸漸減淡黑色至反光及先前上色的區域。

專題二：羽毛的習作

材料

鉛筆
HB鉛筆

德國製色鉛筆

淡褐　177號

杏仁色　178號

暗褐　175號

冷灰 I　230號

冷灰 IV　233號

冷灰 III　232號

深那不勒斯土黃　184號

紙張
法國紙（Canson Smooth
Bristol）（100磅）
描圖紙

其它設備
與專題一相同

目標　要捕捉羽毛的質感、色彩、形式之優美感，如這裡所示範的一根老鷹羽毛，即使只有一個主要顏色，仍然非常美麗。

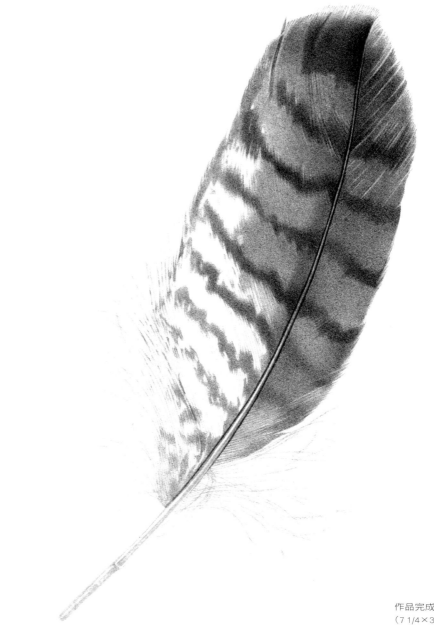

作品完成尺寸18.5×9公分
（7 1/4×3 1/2英寸）

謹記要點

　　畫羽毛時不要一根一根描繪，要表現的是完整的羽毛，其整體是毛絨絨的質感，所以不要像科學圖鑑插圖似地，很精確地描繪。我通常結合混色與色彩漸層之技法，使整體看起來有柔軟感，接著加上一些非常細的線條，讓它產生羽毛的纖細外觀。在羽毛外廓附近加上細線條是非常重要的，讓我們在近看時有逼真感。在整個作畫過程裡，我隨時將筆削尖。

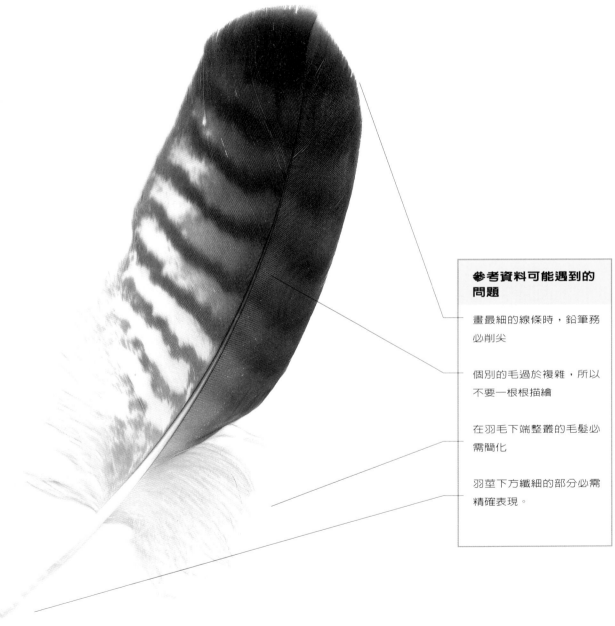

參考資料可能遇到的問題

畫最細的線條時，鉛筆務必削尖

個別的毛過於複雜，所以不要一根根描繪

在羽毛下端整叢的毛髮必需簡化

羽莖下方纖細的部分必需精確表現。

專題二

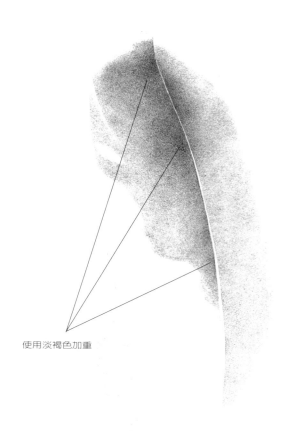

使用淡褐色加重

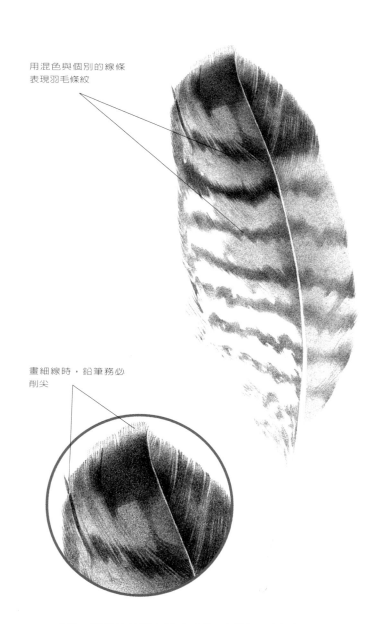

用混色與個別的線條
表現羽毛條紋

畫細線時，鉛筆務必
削尖

1　我開始以速寫方式，畫出羽毛的基本造形，
　　然後整個羽毛加上淡褐色作爲基色調，先不
　　管條紋部分。用鉛筆的漸層效果，表現不同
的亮面和暗面區域，並將羽毛中間的羽莖留白。

2　羽毛的外形大約完成後，開始用淡褐色處理較重的
　　斑紋和羽毛的邊緣，羽毛的條紋部分則再加重色
　　調，接著用線條和混色的方式表現羽毛的邊緣和個
別的毛，使其看起來較自然，我不斷地削尖鉛筆，讓線條
更爲清楚。

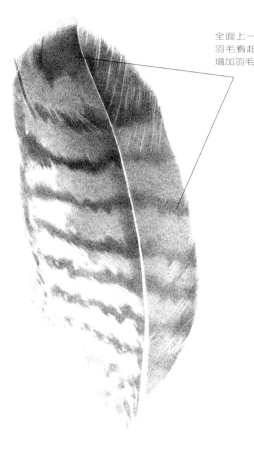

全面上一層杏仁色，使
羽毛看起來更自然，並
增加羽毛暖度

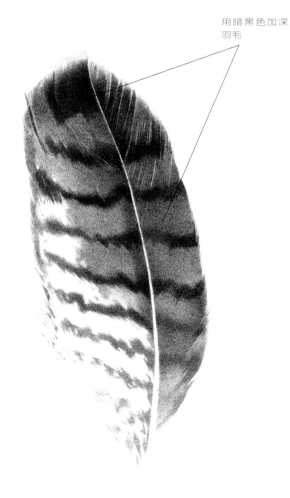

用暗黑色加深
羽毛

3 一旦基色調和斑紋完成，加上一層
杏仁色，使羽毛的色彩看起來更自
然，並提高羽毛色彩的暖度。

4 為了加深整體的色彩，我用暗褐色加在羽毛的上半
部及右手邊的區域，並用暗褐色再整個上一層，使
其融入與漸層入淡褐色與色的基調裡，不過要小心
不要將先前畫好的細線蓋掉了。條狀的斑紋則更加深，使其
明顯，左手邊下方的斑紋用杏仁色來加深。

專題二

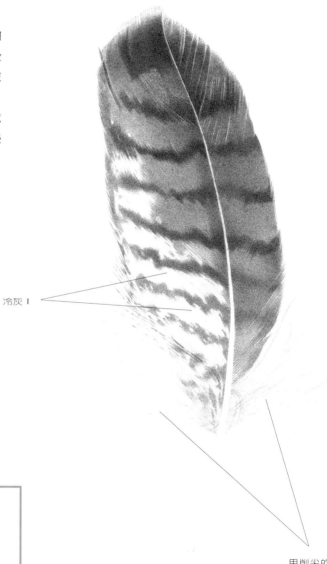

5 一旦整體色彩覺得滿意之後，開始進行非常小的細節部分，譬如在底部以及左手邊非常細膩如絨毛般的線條。為了兼顧造絨毛的造形與色彩，我大膽使用杏仁色和冷灰III，輕輕地在個別線條上作線暈的效果。接著沿著左手邊，在看起來很密實的白毛部分，在它變成個別毛髮前，先用一層柔和的冷灰 I 的顏色界定羽毛的邊緣。在這裡務必保持鉛筆尖銳。

冷灰 I

用削尖的筆畫個別的線條

6　接下來我開始在羽莖部分上色，羽莖整個是白色，但在底部則呈現透明質感。白色的部分我用冷灰III上色，在最頂端的部分加上深那不勒斯土黃。羽莖較上面處則先用杏仁色之後再加上淡褐色。最後，我用冷灰III的色鉛筆加深一些精細似絨毛般的線條。這張作品我決定不加影子。因爲我希望細緻的羽毛邊緣能顯現出來，一旦噴上定著劑，便將作品裱背和裝框，看起來就好像一根正要飄落地面的羽毛，被雙手輕輕接著。

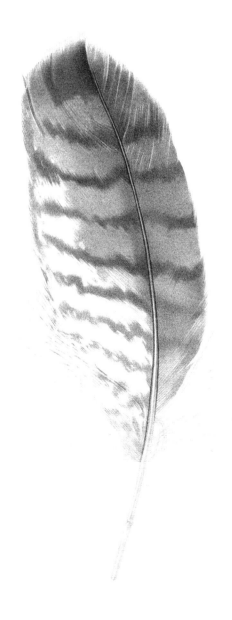

小秘訣

　　用另一張紙練習畫精細的線條，並且嘗試畫出各種不同的花紋式樣。將羽毛放在一張白紙上能幫助你觀察到精細的線條，也可以更清楚地觀察色彩的微妙變化，就如同沒有任何兩個白色是相同的。有時候將畫面配合線條運筆方向轉向，能讓你更容易畫出流暢的線條。

　　長時間畫自由流動的線條，很容易變得機械化，尤其急著完成時，或你開始發現它們的形式太過複雜，有投機取巧的意念產生時；無論如何，這只會使畫面過於劃一而不自然。想要有更真實自然的感覺，應允許線條彼此重疊交錯，而且切勿過於急燥。

專題三：春天的花朵

目標 是要表現一張小幅的春天花朵，精心安排一朵鳶尾花、紅色鬱金香及黃色鬱金香，使之成為具美感的構圖。

完成的作品尺寸18×13公分
（7 1/8×5 1/8英寸）

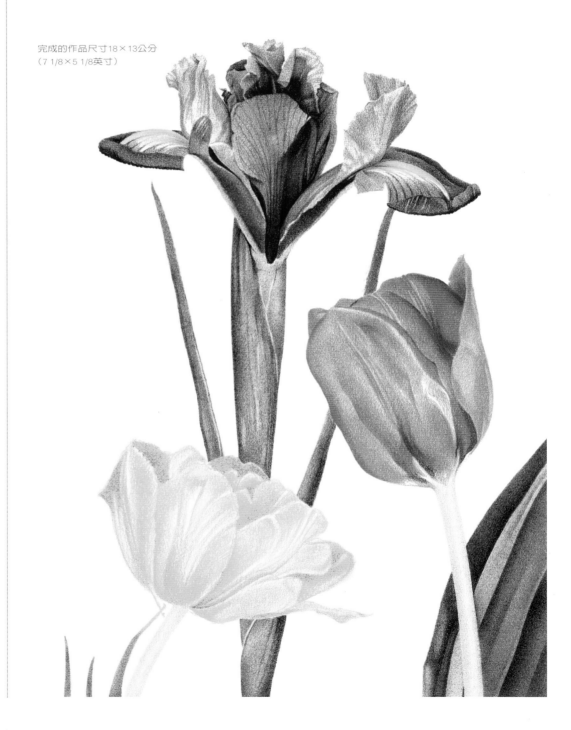

謹記要點

　　插在花瓶裡的花，通常不需要特別安排就具有藝術性的構圖，都很容易入畫。這裡我們不用花瓶，而是將花朵個別放在桌面上拍照，然後將照片掃瞄至電腦裡，重新做各種不同的配置，直到有喜歡的構圖，再將它列印出來作為畫面設計參考，但在作畫時還是參考真實的花朵。

　　如果你沒有相機或電腦，可將花朵放置在桌子上，重新安排喜歡的構圖，並將花朵的輪廓速寫在紙上，然後將花朵放回水中並先作個別花朵的練習，必要時將花握在手上，仔細觀察細微部分。

　　在畫個別的物件時，並沒有所謂先後次序的對或錯，有時候我會在同一時間裡同時處理兩個以上的物體，有時候則是一個物體完成後才換另一個。在這次的示範裡，我打破階段式而代之以每一朵花的個別示範，幫助你觀察，但如果你喜歡，也可以三朵花同時進行，在每個步驟裡每一朵花都有新的進行步驟。

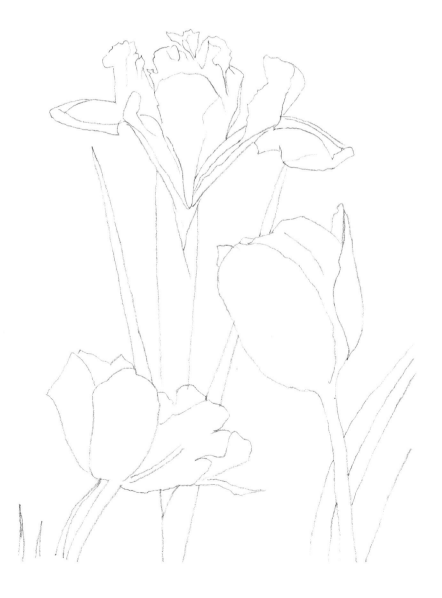

參考資料可能遇到的問題

獲得完整的適當構圖（見下方）

在花朵枯萎前，盡速畫完

花朵描繪

　　花卉寫生應儘量保持花朵新鮮，最好將它們放置在含有適於切花吸收的養分之水中。（養分是一種能混於水中的粉狀物）

　　將切花存放在冰箱整晚，也能讓花活得更久。

　　如果在畫花的當中，花朵漸枯萎也不要擔心，你可以再買相同顏色和種類的新花替代，繼續未完成的部分，除了你自己以外，沒有人知道它不是同一朵花。

專題三

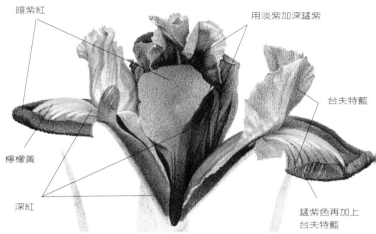

暗紫紅

用淡紫加深錳紫

檸檬黃

台夫特藍

深紅

錳紫色再加上
台夫特藍

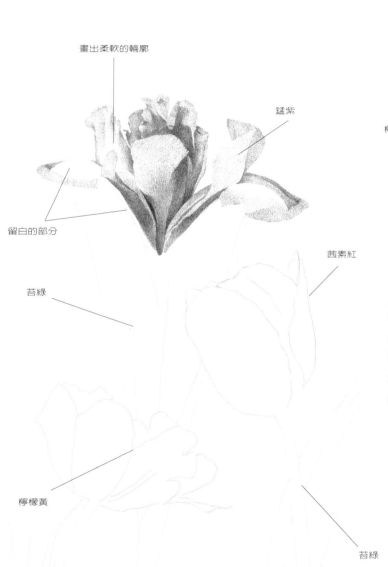

畫出柔軟的輪廓

錳紫

留白的部分

苔綠

茜素紅

檸檬黃

苔綠

2 開始加深色彩表現出更立體的外形，並使花頭造形更
　　具體。另加一層較重的錳紫，使整體的顏色加深，並
　　在花頭的內部上一層淡紫色加深色彩。接著在花瓣上
加一層很淡的台夫特蓋，讓花瓣帶些藍色調，並在內部右手邊
的影子部分加上微量的深紅，以提高色彩的暖度。最後，我用
檸檬黃表現花瓣。紫花瓣上則加錳紫色的瓣脈，並在瓣脈之間
加些台夫特藍的筆觸，我也開始在花梗和葉子部分，上一層很
淡的苔綠色。

1 第一階段，先依據前面一頁的速寫將三朵花描在紙
　　上，鳶尾花選擇用錳紫色，紅色鬱金香用茜素，黃色
　　鬱香則用檸檬黃色為主色調。所有花的莖和葉子用苔
綠色，然後在鳶尾花頂部先上一層錳紫色的基調，在不同顏色
的區域，先小心地留白。我用一些柔軟的個別筆觸表現花瓣的
外形和綯摺。

用玫瑰紅和深紅色加
深整體色彩

先用錳紫色再加
深紅色

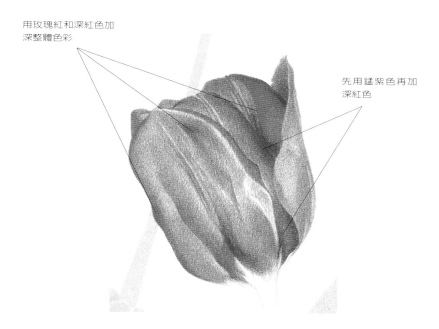

用不同的力量塗上茜
素紅

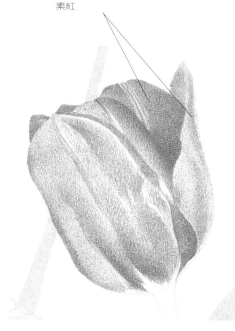

4 我用玫瑰紅和深紅加深色調,使花頭和花瓣的造形更
具圓形效果,外觀更有油蠟的質感,不斷地交互加上
這兩色,直到達到要求的色彩深度。陰影部分先上一
層錳紫色,再加上一層深紅,使色彩更鮮明。

小秘訣

如果想要長時間照著實
物來描繪朵花或水果,
最好能在滿意的光源下
先把它們拍照起來,這
樣就能有固定的影像紀
錄,不會為變化非常迅
速的現場光線困擾。

3 現在開始在紅色鬱金香的花頭上色,以茜素紅作為整
體的主色調,利用力量的變化表現各個花瓣的外形,
影子部分則更加使力,接下來,葉子的部分上苔綠
色,花柄則用鋅黃色。

專題三

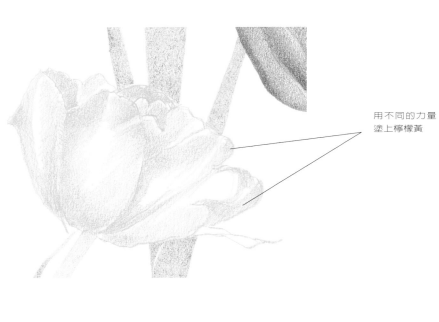

用不同的力量
塗上檸檬黃

依序重複用苔綠、檸檬
黃、苔綠色然後檸檬黃
強化影子的部分

5 接下來開始畫黃色鬱金香，以檸檬黃為主色
調，利用力量的變化將花頭的整個外形強化
並界定出來。

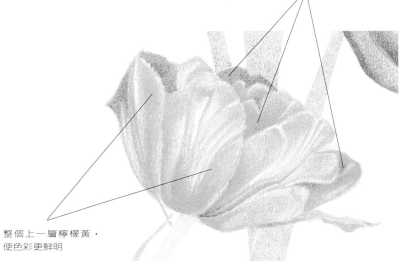

整個上一層檸檬黃，
使色彩更鮮明

6 現在我加一層很淡很淡的苔綠，界定出影子的形，然
後用檸檬黃和苔綠色繼續加深影子的部分，接著再上
一層檸檬黃，讓影子區域先前所上的色彩混在一起，
以提高花頭的鮮明度和油蠟的質感。

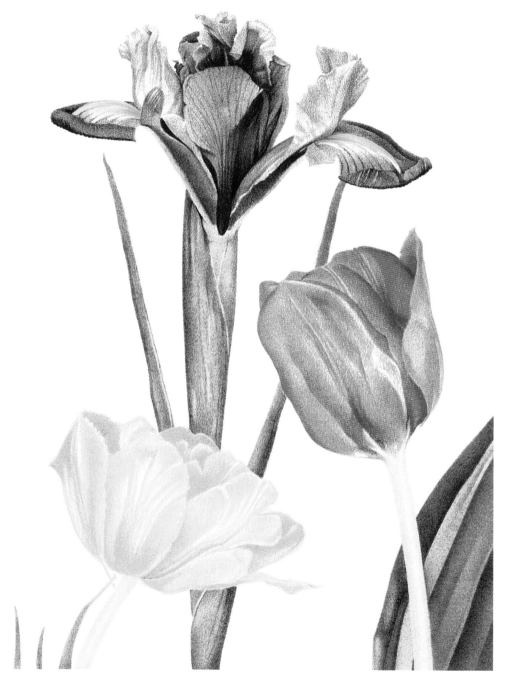

問　：我剛完成一張主題是一束玫瑰花的作品，並且已經裱了硬紙板，可是這張畫的上半部看起來很重，因為我已經花了很多時間處理花和葉子，所以不想再修改它；但是在畫面右下方的角落有很大的空白，我應該如何處理？

答　：作畫時經常需要全神貫注於某一定點上，卻因此而忽略了整體構圖之平衡，經常只有在我們完成作品，並裱框之後才看得到哪些地方需要作改變。植物學插畫家經常會在畫面上，嵌插一些小幅的細節習作，如花蕾、種子、或個別的葉子，像這樣將小幅習作加入畫面並不需花很多時間，卻可以增加趣味，也可有效填補空白的地方。

7　更進一步地強化花梗和葉子部分的色彩。鳶尾花以苔綠色作爲基色調，再加上一層鋅黃色以提高色彩的鮮明度，接著上一層綠橄欖，增加深度和表現花梗上的垂直斑紋，陰影部分則用松綠色。然後，再度上一層很淡的鋅黃色，讓色彩更爲明亮，在花梗上帶有棕色調子的地方加上綠金色的筆觸。至於鬱金香的花梗，則先上一層鋅黃的主色調，再加上一層很淡的苔綠色。葉子的部分則用綠橄欖、綠金色和一層淡淡的苔綠色塗上，藉力量的變化和綜合的色彩畫出葉子。最後，我用錳紫色在鳶尾花瓣上加些瓣脈。作品完成後噴上定著劑。

專題四：毬果的習作

鉛筆
英國製色鉛筆

生焦茶　56號

銀灰　71號

棕土　57號

威尼斯紅　63號

象牙黑　67號

砲銅　69號

深褐　55號

紅銅　61號

德國製色鉛筆

柔黑　99號

紙張
平滑卡紙（100磅）
描圖紙

其他設備
橡皮擦
削鉛筆機
定著劑

目標　　用色彩和調子捕捉一顆松毬的形狀、形式、和質感，自然界裡包含了許多令人驚喜的物體，往往是小幅的藝術創作的最佳主題。

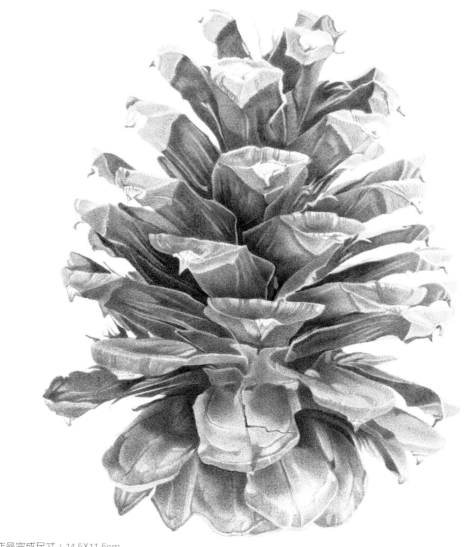

作品完成尺寸：14.5X11.5cm

謹記要點

繪畫對象物的比例若畫不正確，看起來會很平淡、不真實或缺乏立體感，所以若要畫出物體的細節，首要工作就是必須仔細觀察造形，先畫出正確基本的素描。松毬果的頂端比中心部份寬，素描時必須能正確反映出來。松毬瓣頂端的顏色較淡，能讓它們看起來往前凸出，而影子的部分則呈現出深度，藉由色彩和影子深度間的適當平衡，能使物體更顯得真實。

由於松毬的形態非常複雜，常令許多想嘗試畫它的人望之卻步，如果你覺得徒手畫很困難，不妨先用相機拍下，再依照片描下主要的輪廓。不要因為對象物複雜而逃避，要完成一件優秀的作品，仍需仰賴你的成熟之繪畫技巧，藝術家藉著色精確的彩與造形之掌握，才能創造出看起來真實、立體的物體。在這張示範圖例中，我就是利用照片描下外形，以減少因摸索而耽擱的時間，在開始階段應盡量節省時間。

參考資料可能遇到的問題

得到正確的基本型態

正確畫出毬瓣

捕捉獨特的肌理質感

運用適當的色彩和力量去強化陰影區域

小秘訣

當對象主體較複雜時，偶而要往後靠退，以比較畫面和參考照片是否有偏差，這樣較容易看出每一個物體，是否落在正確的位置，此點非常重要。

專題四

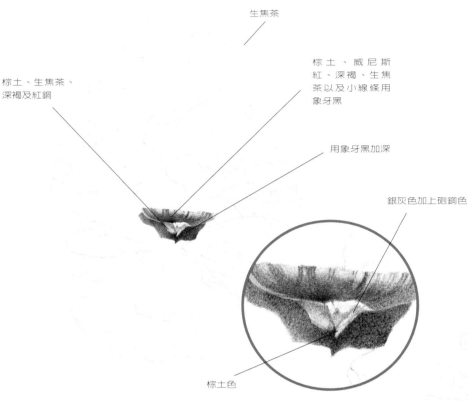

生焦茶

棕土、威尼斯
紅、深褐、生焦
茶以及小線條用
象牙黑

棕土、生焦茶、
深褐及紅銅

用象牙黑加深

銀灰色加上砲銅色

棕土色

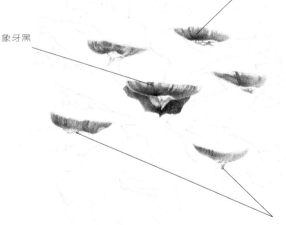

棕土、威尼斯紅、
深褐以及生焦茶，
再加上象牙黑，來
表現松毬瓣底端上
的細線。

象牙黑

銀灰、砲銅和棕土

1　在使用生焦茶色完成整顆松毬的輪廓線描繪後，我開
　始用銀灰色和砲銅色的線條畫出球瓣尖端的形狀，在
　最頂端部位加些棕土色的筆觸。接著用棕土色、威尼
斯紅、深褐色以及生焦茶色，表現松毬瓣的底部，暗的細線
則用象牙黑。我用棕土色、生焦茶色、深褐色及紅銅色，塗
在毬瓣及毬瓣頂端的底面。接著用象牙黑加深毬瓣底部的色
彩，並畫出影子的區域。

問：　在用另一個顏色之前，是否必須先上一個完整的基
　　　色調？

答：　不必，你可以從個別獨立的區域開始畫，而且可以
　　　暫時將作品擱置，無論多久也無需擔心顏色是否會
乾掉。當所要表現的主題如本專題般複雜時，實際上可先從小地
方開始畫，再進展至其它地方，這樣你就能在漸漸完成所有東西
或可能畫壞之前，發展出如何運用色鉛筆，作出色層和正確的色
彩組合的方法。

2　在更進一步發展前，我決定先畫一個較小，但是完整
　的毬瓣；我先從另外五個毬瓣開始，首先集中在毬瓣
　的底部和頂端。頂端的部分再度使用銀灰色、砲銅色
和棕土色上色。毬瓣的底部則用棕土色、威尼斯紅、深褐色
以及生焦茶色，並不斷交替使用這四個顏色，結合色塊和線
條來強化正確的色彩和肌理質感。個別的、較暗的小線條則
用象牙黑。

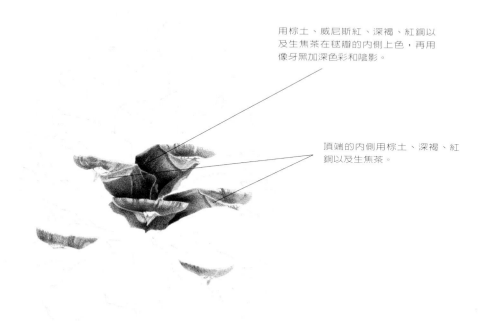

用棕土、威尼斯紅、深褐、紅銅以
及生焦茶在毯瓣的內側上色，再用
像牙黑加深色彩和陰影。

頂端的內側用棕土、深褐、紅
銅以及生焦茶。

3 我現在開始在毯瓣及毯瓣頂端的內側上色；頂端的內
側塗上棕土色、生焦茶色、深褐色和紅銅色；毯瓣的
地方則上一層棕土色，然後留下一些土黃色的線條，
接著加上威尼斯紅以提高暖度，之後再上生焦茶色、紅銅色
和深褐色。影子的地方則用象牙黑加深，尤其是接近松毯中
間的部分，最頂端的部分加上銀灰色，以及砲銅色和棕土色
的筆觸來界定形狀。

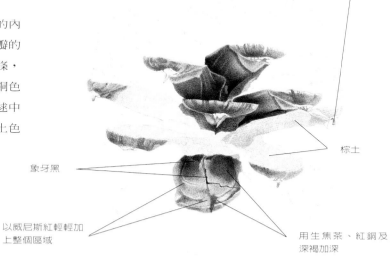

在尖端的部分
加上銀灰、砲
銅和棕土的筆
觸

棕土

象牙黑

以威尼斯紅輕輕加
上整個區域

用生焦茶、紅銅及
深褐加深

4 現在開始用棕土色作為主色調，在更多的毯瓣上著
色，接著加上一層很淡的威尼斯紅提高暖度。毯瓣尖
端的部分加上銀灰色、砲銅色和棕土色，毯瓣的顏色
則以生焦茶色、紅銅色及深褐色加深，並用深褐色的線條描
寫肌理質感，再用象牙黑加重深色線條。

專題四

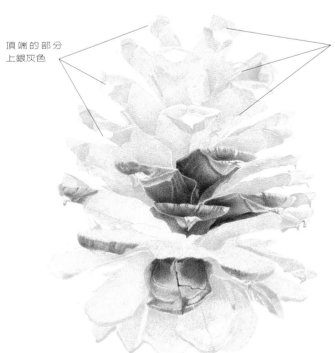

頂端的部分
上銀灰色

整個上棕土色

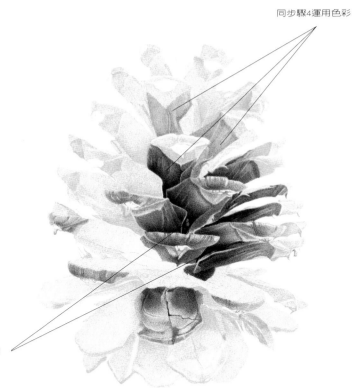

同步驟4運用色彩

用柔黑色加深
影子的區域

5　現在我知道運用色鉛筆的次序，決定先將松毬上一層棕土色的主色調，每一個頂端的部分再加上銀灰色。運用不同力量的變化上棕土色，有助於更具體界定出每一個毬瓣個別的輪廓及其獨特的形狀。

6　繼續部分的著色，此處要特別介紹柔黑色，它是一種非常好用的軟性色鉛筆，在上了很多層顏色後，用它來加重靠內部的黑色陰影效果最好。這些陰影部分很重要，因為當陰影變深，毬果的中央也會更暗而降低明顯度，這樣能幫助毬瓣較亮的底端跳脫出來，創造出毬瓣向前、向上、向下及其他方下突出的效果。這是表現整個毬果更圓、更立體的外觀之關鍵。

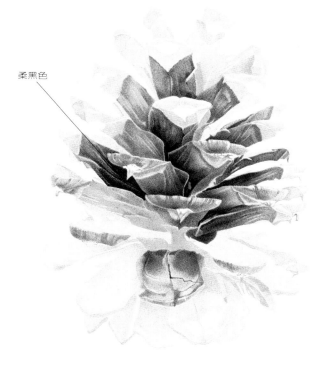

柔黑色

7 當其他的毬瓣都完成了，我用柔黑色進一步
強化內側的影子

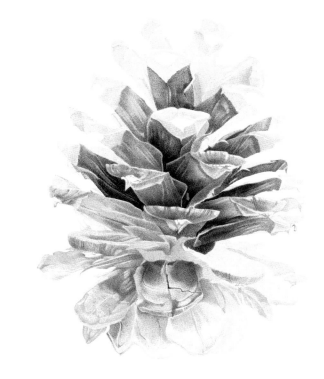

8 繼續毬果其它部分的著色，再加上其它色彩，之前
先用棕土色和威尼斯紅增加暖度──參考步驟二：
毬瓣底端的色彩使用，參考步驟三：毬瓣及毬瓣頂
端的內側的上色，以及參考步驟四：毬瓣的色彩使用。

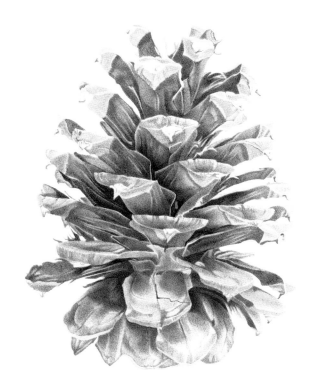

9 完成了松毬的著色並在毬瓣及頂端加上個別的線條。
最後我在必要的地方加深色彩及陰影，然後在畫面上
噴上幾層薄薄的定著劑。

專題五：黑白貓

材料

鉛筆

德國製色鉛筆

柔黑 99號

深褐 283號

派尼灰 181號

生焦茶 180號

檸檬鎘黃 105號

淡紫 139號

橙黃 109號

粉茜紅 129號

棕土 182號

天藍 146號

橄欖綠黃 173號

冷灰II 231號

紙張

平滑卡紙 〈100磅〉
描圖紙

其他設備

與專題一相同

目標 捕捉這隻十四歲家貓的神情與特色，描寫此短毛貓的側身胸像，並要表現柔軟白色短毛與鬍鬚。

完成作品大小：11×8.5公分
〈4 1/4×3 1/4英吋〉

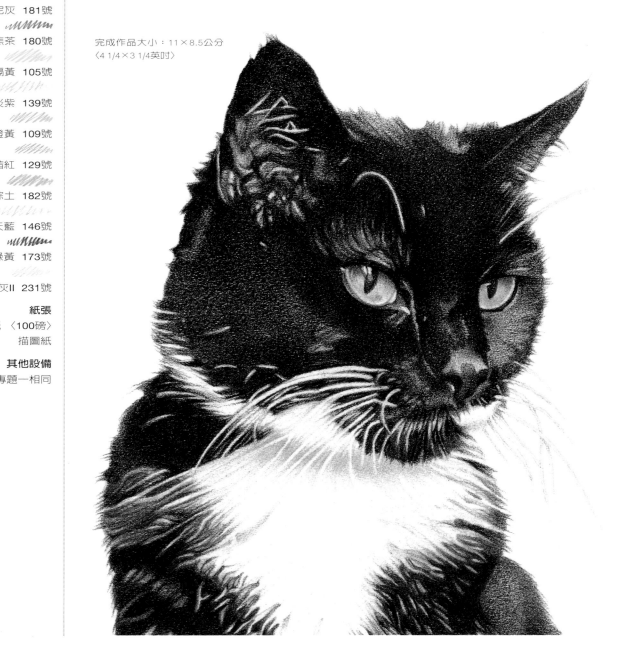

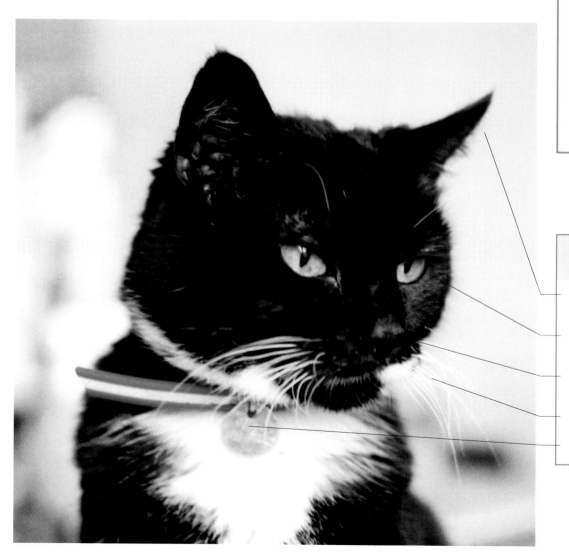

謹記要點

拍攝這張參考照片時，因為操作疏忽故有失焦的缺陷，因此必須格外注意貓的特色與五官，更要精確掌握這些五官與頭部間的角度。

此外，我也想去掉過於顯眼的項圈，事實上這點很容易達成，只要簡單地將胸部的白色毛皮延伸至頸線部份即可。

在嘗試練習這個實作時，可先參考對實際執筆會有幫助的26至29頁的「創造白色」單元，31至32頁的「眼睛的反光」，及38至43頁的「專題一：貓的眼睛」。

問： 這個素描我已經畫了好幾個鐘頭，此外我也注意到，這隻貓的眼睛並不是在同一水平線上，我要如何才能確定角度都正確？

答： 這個簡單的練習將有助於解決此問題。將描圖紙置於參考照片上，使用鉛筆與尺在描圖紙上將眼睛上下，通過耳朵與鼻子及下巴處各繪一條線。然後，將這張繪有數條線條的描圖紙，置於你所繪製的草稿上，用以檢查所描繪的五官是否在正確位置。

參考資料可能遇到的問題

參考照片的溢焦模糊。

正確繪出頭與五官的角度。

某些部位，例如：鼻子，位置不明確。

白色的鬍鬚。

要省略頸圈。

專題五

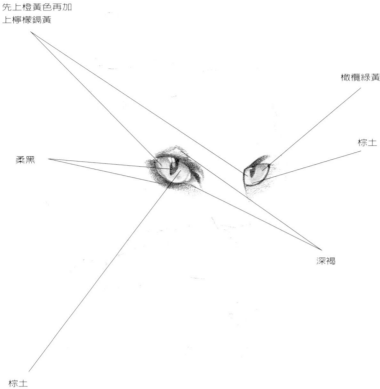

先上橙黃色再加
上檸檬鎘黃

橄欖綠黃

柔黑

棕土

深褐

棕土

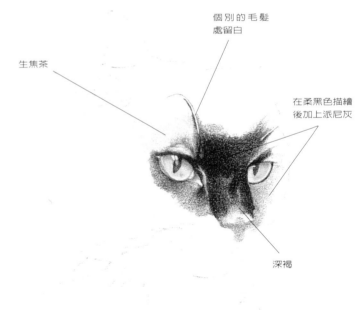

個別的毛髮
處留白

生焦茶

在柔黑色描繪
後加上派尼灰

深褐

1 輕輕描繪完底稿與主要的五官部份後，使用柔黑色描
繪眼睛瞳孔，此時要留意眼睛內反光的留白，然後加
上一層淡且柔和的檸檬鎘色做為眼睛的底色，以便表
現出眼睛明亮的感覺，再加上一些溫暖的橙黃色。接著使用
棕土色描繪眼睛內明顯的斑點部份，以及加深眼睛上端與邊
緣的顏色。之後，在眼睛上端加入橄欖綠黃色以創造出陰
影，邊緣的部份與周圍融合以創造出更多的形狀。接著，在
右眼內側與右眼上端塗上些深褐色，最後以柔黑色畫出眼睛
周圍的毛髮。

2 繼續在柔黑色描繪過的毛髮上，淡淡地上一層派尼
灰，先專注於鼻子的部份，然後再仔細地表現出眉毛
單一白色毛髮的特色〈參見26頁〉。由於畫面相當小，
與其描繪出所有細節的部份，不如表現色彩與質感的變化，此
點更為重要；因此特別注意色彩如何改變，以及在何處發生變
化。在右眼眉毛處輕輕加上一層淡的生焦茶色，在鼻子上端尚
未加入派尼灰與柔黑之前，就先輕輕加一層深褐色。

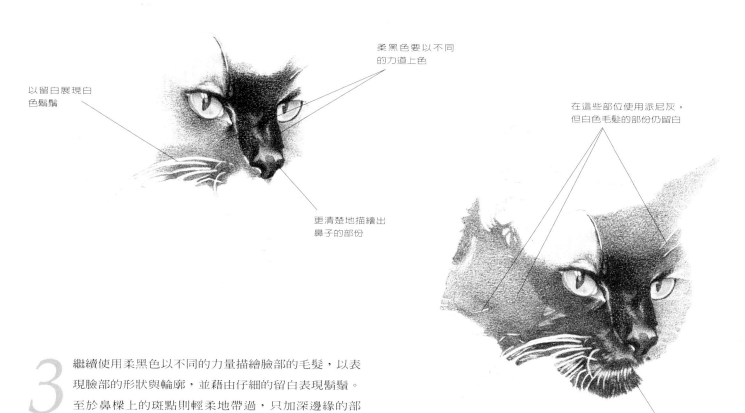

柔黑色要以不同
的力道上色

以留白展現白
色鬍鬚

更清楚地描繪出
鼻子的部份

在這些部位使用派尼灰，
但白色毛髮的部份仍留白

使用削尖的派尼灰
鉛筆，表現位在上
嘴唇與下巴間的白
色毛髮

3 繼續使用柔黑色以不同的力量描繪臉部的毛髮，以表現臉部的形狀與輪廓，並藉由仔細的留白表現鬍鬚。至於鼻樑上的斑點則輕柔地帶過，只加深邊緣的部份，以表現其形狀，此外也將鼻子的形狀更清楚地描繪出來。

小秘訣

進行此階段時描圖紙一定要放在手邊，隨時可以將描圖紙置到作品上，重複檢查所有位置是否正確定位。此外，在畫單一毛髮或鬍鬚時，也可以作為描繪的指南。

4 繼續在畫面底層塗上派尼灰做為底色，塗抹較暗部位時要增加些力道。從此階段起，就已表現貓圓潤的三度空間形狀，因此不妨在此階段多花些時間，因為所有的斑紋都要仔細地觀察，所有該留白的鬍鬚與毛髮的部份都要處理好。在兩處黑色毛髮間細小的白色毛髮，例如，上嘴唇與下巴交接的部位，也需要仔細地觀察。在白色毛髮的部位都採用留白處理，只用削尖的鉛筆在黑色毛髮處，加入非常精細的派尼灰線條。

專題五

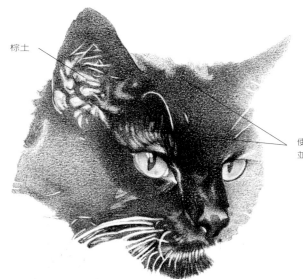

棕土

使用派尼灰作為底色，
並表現個別的毛髮

5 使用派尼灰做為頭部毛髮的底色，至於耳朵的內部描
繪，則輕柔地塗上一層棕土色。此外，以一絲絲的毛
髮勾勒出眉毛細節。

小秘訣

使用白色畫紙描繪白色
主題時，必須做到同一
區塊中，不使用任何相
同的兩種白色，尤其在
有微弱的光源照射時更
是如此。在這幅作品
中，我決定畫出鬍鬚的
部份，並使其由白色的
背景中突顯出來，因此
塗上了少許的色彩。

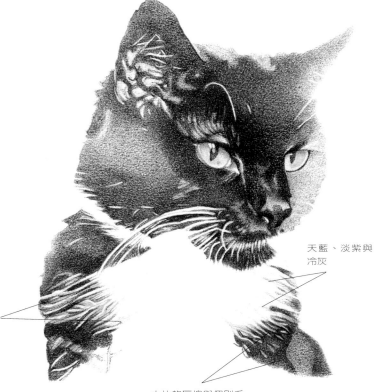

天藍、淡紫與
冷灰

棕土與生焦茶

大片的區塊與個別毛
髮處都以派尼灰表現

6 現在開始使用派尼灰塗胸部與身體毛髮的部份，在色
彩區塊與個別毛髮間交互塗抹，以便能將黑色與白色
的部份區分出來。為了在與黑色毛髮交接處加深，並
加強白色毛髮的部份，我輕柔地塗上天藍色與淡紫色以增加
色彩，然後再使用冷灰II、棕土色與生焦茶色加深色彩。

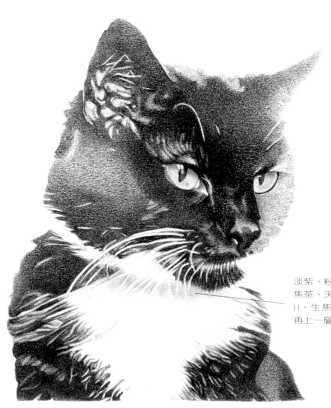

淡紫、粉茜紅、生
焦茶、天藍、冷灰
II、生焦茶，然後
再上一層冷灰II。

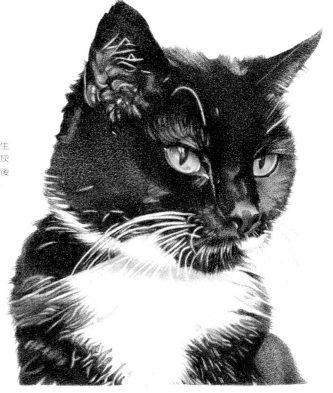

7 在完成以派尼灰塗底色，與在黑色毛髮中加入細微的
白色毛髮後。接著，專注於表現下巴下方的陰影區
域，將以下的色彩淡淡地一層層塗上：淡紫、粉茜
紅、生焦茶、天藍、冷灰II，然後小心翼翼且細膩地上一層
生焦茶色，最後以冷灰II使畫面顏色加深。

8 現在進行描繪白色背景部份的鬍鬚；先以派尼灰畫出
鬍鬚，然後，以橡皮擦輕拍派尼灰所繪之鉛筆線條，
直到線條隱約可見為止，之後，加上些許色彩使冷色
背景中的白色鬍鬚顯得較為溫暖。所有鉛筆的線條都必須輕
柔，先用檸檬鎘黃，再加上粉茜紅，然後將多餘的鉛筆線以橡
皮擦拍除，使著色顯得輕且細膩。鬍鬚周圍的白色毛髮則採用
少許天藍、粉茜紅，然後再加一些生焦茶。使用冷灰II與柔黑
加上陰影，並細膩地畫出上嘴唇外圈的黑色毛髮。為了能降低
調子，輕柔地在耳朵的內側與眉毛的部份塗一層深褐色，然後
再上一層柔黑。之後，又再回到眼睛的部位，強化眼睛與眼窩
的色彩，並以柔黑色加入陰影。在畫作的外緣部位加上個別的
毛髮，表現出毛髮的柔軟，最後再以一層淡且柔和的柔黑加深
黑色毛髮的部位。

專題六：各種材質的收藏品

材料
鉛筆
HB鉛筆
色鉛筆

暗綠 908號

靛青 901號

橄欖綠 911號

黑 935號

深紅 923號

洋紅 926號

罌粟紅 922號

白 938號

色鉛筆

蘋果綠 738 1/2號

罌粟紅 744號

紙張
義大利紙Fabriano 5HP
〈300磅〉
描圖紙

其他設備
與專題一相同
再加00000 水彩筆
白色水溶性色鉛筆

目標 運用不同材質的物體，創造出勻稱且令人滿意的畫作，由於這些物件都具有相似的色彩，因此可以和諧地併置。

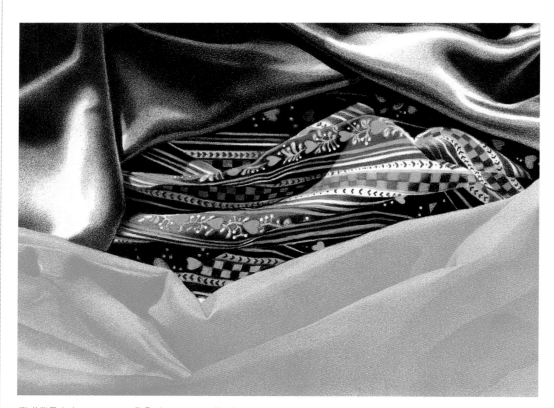

完成作品大小：11.5×15.5公分 〈4 1/2×6 1/8英吋〉

謹記要點

在一開始看到這些組合與多樣的物件時，大多數人可能會望而怯步，但只要細心地規劃，這個實例其實也蠻簡單的。所有組成畫面的材料，包括綠色的綢緞，具有紅、綠、與白色花樣的棉布，以及紅色素色的棉布，由於都購自相同的時期，加上色彩種類也大同小異，因此處理起來並不會太困難。

描繪素色的棉布與綢緞的方法相同，都使用數枝色鉛筆將色彩以漸層方式表現，只是棉布不似綢緞有較多的反光與光澤。另一具有花色圖案的棉布，則使用色鉛筆以較為單純的色彩表現，並以暗的陰影表現較多的摺疊與皺褶。

嘗試以不同的方式安排這些物件，以獲致最勻稱的組合，並運用不同的光源拍攝參考照片，例如自然的太陽光與人工閃光燈，不僅可以獲得永久的擺設記錄，還可以進行不同光源照片間的比較，選出最適宜應用在繪畫上的光源。我偏好反差強烈的照片，與有著趣味摺痕的三種不同材質的挑戰。

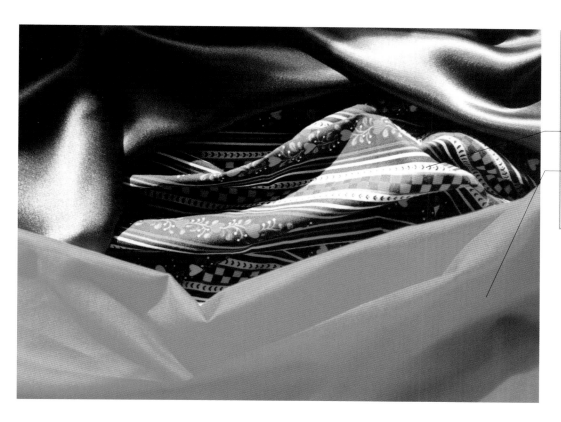

參考資料可能遇到的問題

捕捉三種不同材質物體的外觀。

複雜的圖案需要仔細的觀察。

每一種不同的材質都應佔有相當的空間，才能使整體顯得勻稱。

專題六

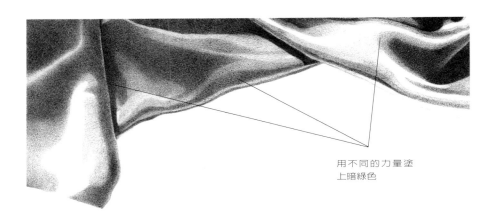

用不同的力量塗
上暗綠色

1 由綢緞開始，先繪出物體最初的輪廓。由素色的材質
開始，進行到有圖案的材料時便熟能生巧，可以進行
的更複雜的物件。先概略地塗上最初一層的暗綠色，
塗時要不斷變化力道，並漸進至光線照射的區塊作出漸層效
果，使光照區塊中不致出現明顯的線條。

秘訣

選擇數樣適宜一起放置的
物件，創造令人愉悅的畫
面。如果選了一件花色很
複雜的物件，那麼其他物
件就應盡可能簡單；如果
是要將不同的花色混合在
一起，那麼這些花樣最好
具有相似性，例如：紅、
綠與白色的條紋，可與紅
白格子花樣搭配，只要兩
者有類似且不致於衝突的
紅色，就容易和諧。判斷
物件是否能勻稱的搭配的
最簡單方法，就是將選擇
的物件併排，且一個個推
疊放置，然後仔細審視。

橄欖綠

靛青/黑

橄欖綠

靛青/黑

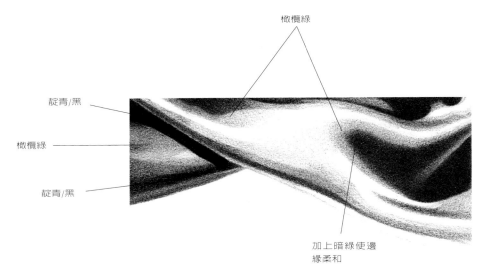

加上暗綠使邊
緣柔和

2 由於不希望過度使用色彩，因此要採用既輕且柔的畫
法進行此階段。由表現陰影的一層淡淡的靛青色開
始，然後再使用橄欖綠帶出明亮的區塊，以漸層的方
式進行並將此兩種色彩逐漸融合。之後，在靛青色上使用黑
色與暗綠色以除去任何較硬的邊緣部份，交替使用這兩種顏
色以建立色彩的深度與調子。橄欖綠也用於將最強烈的反光
部份使之柔和。

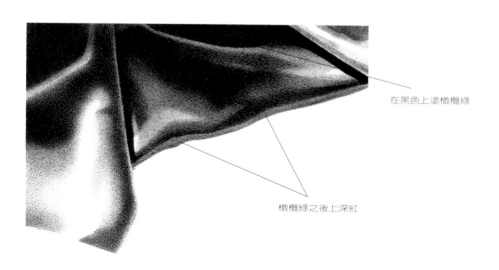

在黑色上塗橄欖綠

橄欖綠之後上深紅

3 為完成綢緞的部份，在黑色之上塗一層橄欖綠，並在下端邊緣與紅色棉布相交接處，輕柔地畫上深紅色，以表現紅棉布色彩的反射，之後再以橄欖綠將此部份的調子加深。

以不同的力道塗上深紅

4 使用中間調子的深紅色，輕柔地畫出紅色棉布之輪廓，再以相同的顏色作底色。與華麗有光澤的綢緞相較，紅棉布這種材質就顯得既暗且無光澤，因此整個部份都使用不同的力量上色，而不留下任何白色。至於較暗調子的部份，鉛筆必須保持削尖狀態，盡可能使所有紙張紋路的凹陷處都能上色，展現此種布料紮實的質感。

專題六

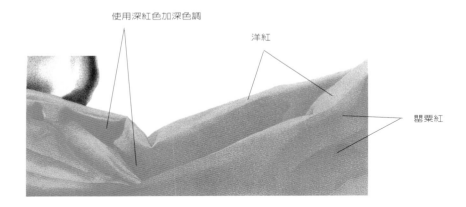

使用深紅色加深色調

洋紅

罌粟紅

5 使用洋紅塗在有粉紅色調的較亮區塊，材質的其餘部份都使用罌粟紅，以提高色調的溫暖。最後再使用深紅加強色調。

使用蘋果綠色鉛筆，畫出綠色花案的輪廓。

深紅

使用罌粟紅色鉛筆，畫出紅色花案的輪廓。

依序上靛青、暗綠，然後再上靛青。

問 ： 我參考一張貓的照片作畫，那隻貓躺在沙發的墊子上，而墊子的材質是織錦，圖案非常複雜；沙發的材質則為絲絨製，貓則為虎斑貓！整個畫面顯得非常雜亂，所有的東西都相互衝突且不協調。我該如何處理才能使完成的作品比較順眼？

答 ： 從敘述中很容易瞭解，你的作品完全依照參考照片進行，但身為藝術家最奇妙的地方，就是可以將所有的事物因應需求加以改變。既然貓是作品的主角，那麼最容易改變的就是墊子了：墊子的形狀要維持原樣，所有皺摺處都保持原樣不變，但將複雜的花色以單一的素色取代。選擇可與貓及沙發協調搭配的單一素色。當然，只要你願意也可以改變沙發的顏色。

6 剛開始時，這塊有花紋圖案的棉布顯得既複雜又困難，因此我先將圖案的輪廓畫出，然後在近乎完成一小區塊後，才繼續進行其餘的區塊。由於花樣非常精細且複雜，因此使用削尖的鉛筆先處理輪廓，紅心、方塊與條紋的部份使用洋紅色鉛筆，至於裝飾的葉子圖案與白色的輪廓線則使用蘋果綠。完成輪廓線後就開始進行上色。所有的紅色都使用深紅，至於綠色的部份，則先上一層輕柔的靛青，再上暗綠，最後再上一次靛青。

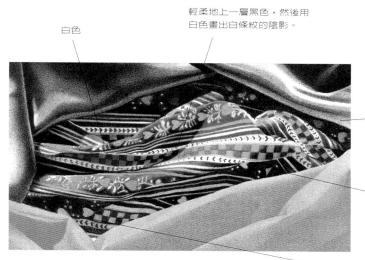

白色

輕柔地上一層黑色，然後用
白色畫出白條紋的陰影。

深紅

使用黑色塗深暗的陰影部份

以深紅、黑色，再上深
紅色，來表現紅色的陰
影區塊。

7 剛開始時，這塊有花紋圖案的棉布顯得既複雜又困
難，因此我先將圖案的輪廓畫出，然後在近乎完成
一小區塊後，才繼續進行其餘的區塊。由於花樣非
常精細且複雜，因此使用削尖的鉛筆先處理輪廓，紅心、方
塊與條紋的部份使用洋紅色鉛筆，至於裝飾的葉子圖案與白
色的輪廓線則使用蘋果綠。完成輪廓線後就開始進行上色。
所有的紅色都使用深紅色，至於綠色的部份，則先上一層輕
柔的靛青色，再上暗綠色，最後再上一次靛青。

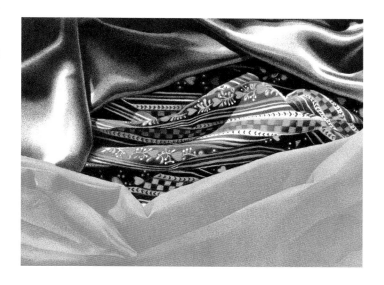

8 在此最終的階段是要在亮與暗的區塊間，創造出更強
烈的對比。使用黑色以進一步加深陰影的區域，而用
白色使亮的區域更顯明亮。也重複地使用圖案原本的
色彩，使圖案能更紮實地呈現。由於要強化綠色上的小白點，
因此用少許水來溶解水性色鉛筆的顏料，並用最尖細的
〈00000〉水彩筆〈也可以用Zest-It取代〉塗這些要加強的小白
點。最後使用定著劑固定這幅畫作。

73

專題七：鵰鴞

目標　捕捉鵰鴞一臉好奇的表情，包括牠的羽毛、鳥喙與眼睛。

完成作品大小：14×10公分〈5 1/2×4英吋〉

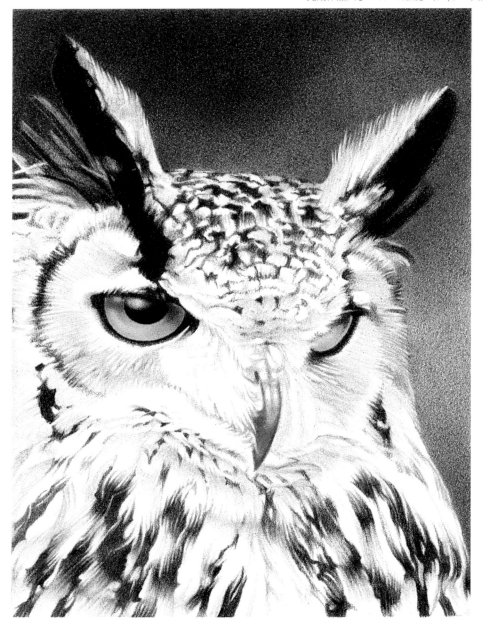

謹記要點

　　拍攝一張影質良好的掠食性猛禽照片並不簡單，因為如果牠們被飼養在野生動物園的鳥園裏，那麼根本很難近距離拍照；就算使用長焦距鏡頭，盡可能捕捉最多的細節，則原本幾乎不可見的線條、或不在焦距中的景物，也都會橫七豎八地出現在照片品中，這些就是鳥籠的金屬柵欄，這些金屬會干擾鳥兒的影像，使羽毛變得暗淡不明顯。

　　所以當使用拍攝自飼養在金屬籠子或玻璃籠中的動物照片，作為繪畫參考來描繪這類動物時，一定要記住，不要將所看到的一五一十地都畫下，除非確定是動物本身

的明顯特徵。也可以盡量收集相同品種鵰鴞的照片，作為色彩與細節之參考。

　　我在思考如何處理此實例時，就已決定不必將所有鳥羽都真實重現，畢竟這不是自然科學圖鑑的插畫。捕捉鵰鴞好奇的表情才是這幅素描的重點，因此不應太過度描繪其表象，此外，將整個描繪過程分為數個階段進行，也會更容易推展。

　　所有動物素描都由眼睛開始，然後再進行五官與其他部份。因此雖然一開始就先以描圖紙將整幅作品畫出，但仍由眼睛與其反光的部位以及鳥喙開始著手。

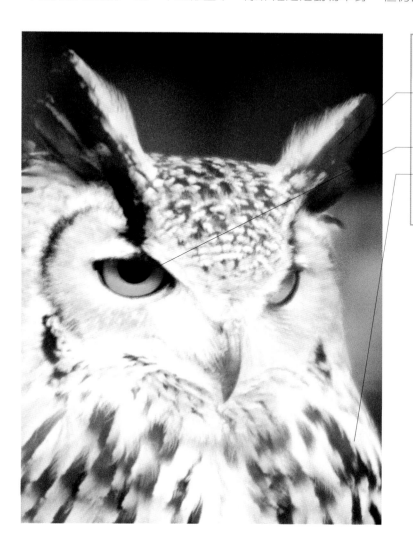

參考資料可能遇到的問題

有些部份受到金屬籠子的影響而顯得模糊不清。

眼睛的部位缺乏反光。

以非科學性的手法，捕捉臉部五官的表情。

小秘訣

帶著所有作畫用的參考照片，去參觀鄉村生態博覽會或掠食性鳥類救援中心，這裡的鳥類都由頗負盛名的機構照顧，因此這裏的鳥類都快樂地棲息，也比較容易拍攝到好的照片，如果想拍攝些動作較多的照片，例如鳥類展翅的鏡頭，一定要先徵詢飼主的同意，所幸大部份的飼主都頗樂意配合。

專題七

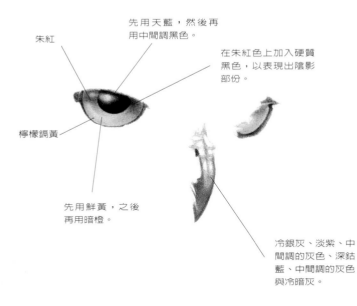

朱紅

先用天藍,然後再
用中間調黑色。

在朱紅色上加入硬質
黑色,以表現出陰影
部份。

檸檬鎘黃

先用鮮黃,之後
再用暗橙。

冷銀灰、淡紫、中
間調的灰色、深鈷
藍、中間調的灰色
與冷暗灰。

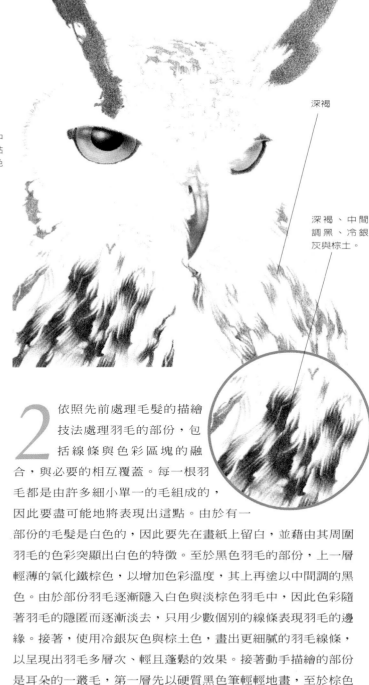

輕輕地以硬質黑
上色

深褐

深褐、中間
調黑、冷銀
灰與棕土。

1　眼睛位於陰影中,但是為了捕捉如真實狀況下,眼神的光亮透明,就必須加入反光。因此依著眼皮的輪廓,先在一隻眼睛中加入反光,這部份必須盡可能地柔和,以展現當時多雲的天候。因此在加入黑色的瞳孔前,先上薄薄的一層天藍色。接著使用中間調的黑色表現瞳孔的部份。在眼睛處先輕上一層檸檬鎘黃,然後再加一層鮮黃色,接著加入溫暖的暗橙,並在眼睛形狀周圍將色彩融合,只在下眼皮留下一條細膩的黃色,使眼睛顯得更圓滾且具立體感,然後,將朱紅色與暗橙色相融合,使用硬質的黑色處理反光邊緣使之柔和化。交替使用朱紅色與硬質黑色畫出陰影區。至於鳥喙部份,則依序使用冷銀灰、淡紫、中間調的灰色、深鈷藍、中間調的灰色與冷暗灰色。

小秘訣

黑色的羽毛不可塗得太厚實或過於重,因此一定要準備一個軟橡皮,以便能隨時將過多的彩色鉛筆筆觸擦除。

2　依照先前處理毛髮的描繪技法處理羽毛的部份,包括線條與色彩區塊的融合,與必要的相互覆蓋。每一根羽毛都是由許多細小單一的毛組成的,因此要盡可能地將表現出這點。由於有一部份的毛髮是白色的,因此要先在畫紙上留白,並藉由其周圍羽毛的色彩突顯出白色的特徵。至於黑色羽毛的部份,上一層輕薄的氧化鐵棕色,以增加色彩溫度,其上再塗以中間調的黑色。由於部份羽毛逐漸隱入白色與淡棕色羽毛中,因此色彩隨著羽毛的隱匿而逐漸淡去,只用少數個別的線條表現羽毛的邊緣。接著,使用冷銀灰色與棕土色,畫出更細膩的羽毛線條,以呈現出羽毛多層次、輕且蓬鬆的效果。接著動手描繪的部份是耳朵的一叢毛,第一層先以硬質黑色筆輕輕地畫,至於棕色的部份則先留白。

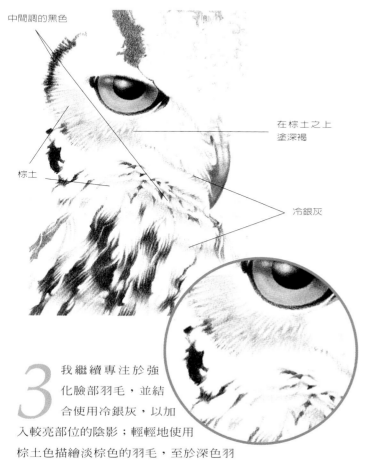

中間調的黑色

在棕土之上
塗深褐

棕土

冷銀灰

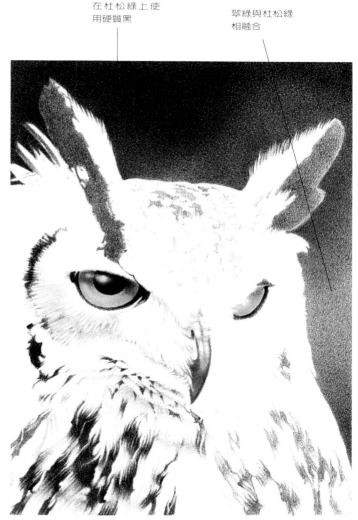

在杜松綠上使
用硬質黑

翠綠與杜松綠
相融合

3 我繼續專注於強化臉部羽毛，並結合使用冷銀灰，以加入較亮部位的陰影；輕輕地使用棕土色描繪淡棕色的羽毛，至於深色羽毛部份則使用中間色調的黑色。要表現出羽毛輕柔的質感，上色時就一定要輕柔細膩。將畫面劃分為不同的區塊，以分區的方式進行上色，可使作畫進行較順利，因此由眼睛開始逐步向下描繪到頸部。至於臉頰部份細膩的羽毛區塊，先以棕土色輕柔地畫出細膩的個別線條。一旦所有的線條都就定位後，就在一些區塊中加入色彩，但一定要保留部份區域做為白色羽毛。使用深褐色細膩地表現出個別較暗的羽毛。鳥喙周圍，則使用冷銀灰畫些細小且柔軟的羽毛。

4 接著畫出背景的色彩，使鵰鴞的輪廓更加顯明，也更容易進行。點出葉叢的所在，卻不執著於畫出單一的樹幹或葉片，先上一層杜松綠，再輕柔地上一層硬質黑色，表現出頭部上方的暗綠，右側由上而下以及鵰鴞的周遭部份，則淡淡地上一層翠綠色，以漸層的方式將兩種顏色融合。如此就創造出光由葉叢中透出的效果。至於右下角則以硬質黑處理。

專題七

硬質黑

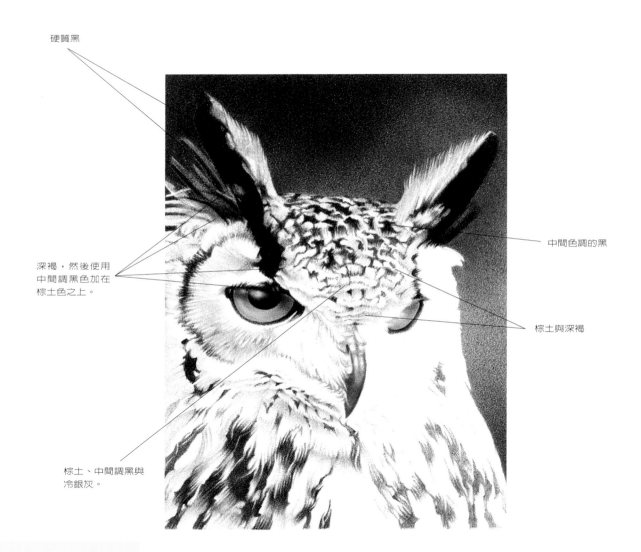

深褐，然後使用
中間調黑色加在
棕土色之上。

中間色調的黑

棕土與深褐

棕土、中間調黑與
冷銀灰。

小秘訣

描繪臉部與臉頰輪廓上
的線條與羽毛時，不妨
邊畫邊轉動畫紙，如此
可以較順手地描繪這些
線條。

5 結合棕土、深褐與中間調的黑色，繼續畫頭部的羽
毛。為了要表現頭部羽毛的樣式，交互塗上棕土與深
褐色色塊。在耳朵與眼睛周圍深棕色部份，則先使用
深褐色之後，再加上中間調的黑色。至於耳朵部份黑色的羽
毛，則使用硬質黑色，頭上小區塊羽毛所形成的斑點，則融
合棕土、中間調的黑與冷銀灰等顏色。

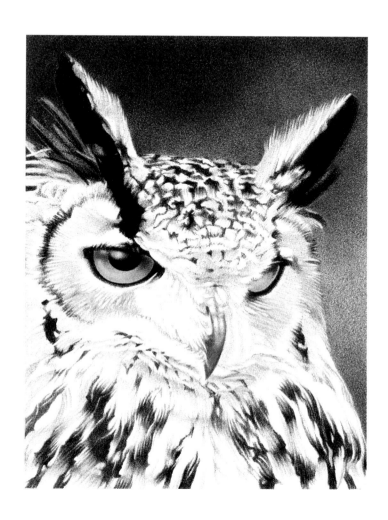

6 交互使用棕土、中間調的黑色、硬質黑、冷銀灰與深褐來完成左側的著色，以發展出所需的調子與色彩深度。用小筆觸的翠綠色，除去臉部銳利的邊緣，畫出纖細的羽毛狀。此外，除了加深眼皮的部份之外，並柔化邊緣以表現極細小的羽毛；使用硬質黑加深眼睛內陰影的部份。

問 ： 我想畫一隻倉鴞，但由於其本身的色彩非常淺，但我又不想使用太複雜的背景。因此不知道要如何處理背景。

答 ： 當有好的參考資料時，可以輕而易舉地完成一幅作品；也就是說，對要作畫的主題應盡可能地收集資料。我會盡量參考優良的貓頭鷹相關書籍，以啟發有關背景的靈感。以倉鴞為例，最常採用的背景是近乎黑的深藍色，以表現出木屋內或是夜空的景象。如果還是不知該如何是好，那麼就先將倉鴞畫出，在將近完成的階段，將畫作彩色影印後，在複印本上練習描畫背景，這樣就不致於造成無法彌補的錯誤。

專題八：自然物件的習作

材料

鉛筆
HB鉛筆
Faber-Castell彩色鉛筆

赭色　184號
威尼斯紅　190號
深褐　176號
焦茶　280號
殘渣紫　169號
肉桂　189號
冷灰II　231號
冷灰IV　233號
冷灰V　234號
派尼灰　181號
橙黃　109號
猩紅　188號
粉茜紅　129號
檸檬黃　107號
印地安紅　192號
深褐　283號
淡褐　177號
暗褐　175號
生焦茶　180號
棕土　182號

紙張
平滑卡紙〈100磅〉
描圖紙

其他設備
與專題一相同

目標 創作一幅具裝飾性的藝術作品，擺置兩個貝殼、一個鵝卵石與一小塊浮木，因為這幾樣物品各具有不同的顏色、質感與大小。

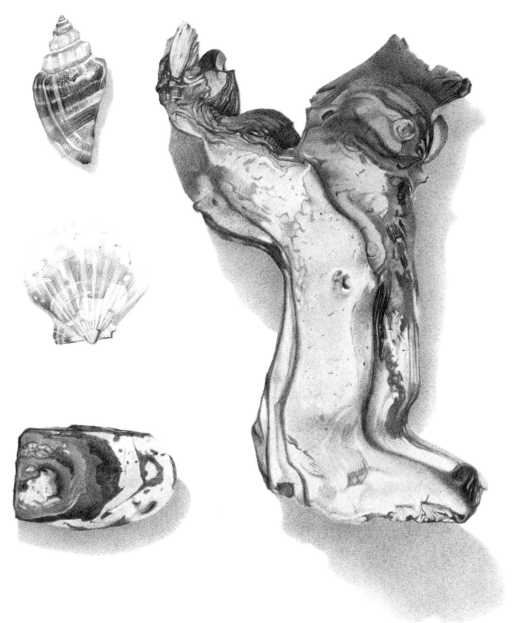

完成作品大小：20×15.5公分〈8×6 1/8英吋〉

謹記要點

　　幾乎所有取自大自然的物件都非常細緻，且具有複雜的細節與斑點，這種特質使採用這些物品作為繪畫體材時，不僅充滿挑戰性也非常有趣。但是有時候其中的細節非常難觀察，此時可採行一些方法（在此不是指技巧）使作畫容易些。首先，使用放大鏡，當主要的形體都已入畫後，可以在放大鏡的輔助下加入細節。第二，為物體拍攝參考用的照片並放大，接著就依上述放大鏡的用法，以照片作為描繪之參考。

　　最重要的是，要避免物件看起來平坦，要表現出三度空間的立體感。如果你決定摹擬這個專題，使用一些自然物作為素描的體材，並且放置在平坦的白色背景中，但又不想將陰影囊括在畫作中，此時應採用能產生強烈對比的光源，讓暗區與陰影明顯，創造出具有強烈的三度空間感。在這樣的自然光或人工光源照射下拍攝的照片，不但具有參考價值，萬一現場光線改變，也可據此修正後續之光影變化。

參考資料可能遇到的問題

捕捉精細的細節。

要展現物件的立體感。

安排物件位置的，使其達到勻稱的結果。

專題八

上赭色時要不斷
改變力道

赭色的底色

2 繼續使用赭色，創造出較深的中間色調，
在需要較深色彩的區塊則加重著色的力
道，使整體色彩更顯得濃郁。

1 在完成任何單一物件前，通常會先將所有物件都概略地畫
出位置；因此，由最大的物件浮木開始。進行下一物件
前，先將浮木部份完成一半左右〈如果你偏好將一物件完
成後再進行其他物件，那不妨先跳至下一步驟〉。先畫出浮木的輪
廓，再上一層赭色做爲底色，展現光亮與溫暖。

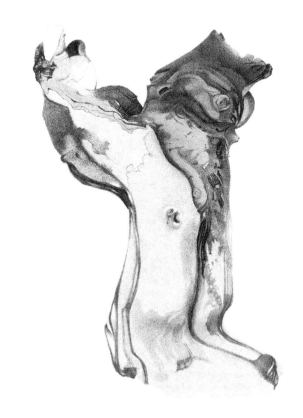

威尼斯紅

先上威尼斯紅，再上深
褐色與焦茶。

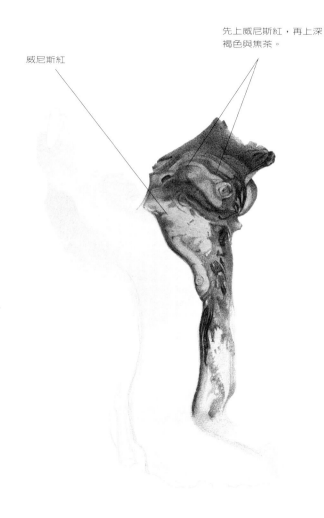

4 繼續強化浮木的色彩、形狀與質感，並在必要時修正
其形狀。此外，更用了殘渣紫色使原本的棕色更顯豐
富，並使用焦茶與深褐強化斑點的暗處。之後，在仍
為赭色的部位輕輕塗上一層肉桂色，如此不僅可降低色彩的調
子，也使色調更顯溫暖。然後在需要加深色彩的部位，再次使
用赭色。如此，浮木就展現出別樹一格的特色，接下來，便可
以繼續進行其他物件了。

3 在此階段，我先選用威尼斯紅開始上色，接著使用較
深的紅色與棕色，以展現浮木別具特色的強硬質感與
其上斑點；然後結合深褐色與焦茶色，畫出強烈且呈
暗棕色的線條與斑點。至於其間的色彩，則以速寫的方式塗上
威尼斯紅色，並輕輕地塗上一層，展現特殊質感，此外，如此
也可使其下的底色隱約可見。交互使用這兩種顏色，直到出現
所要的調子深度為止。

專題八

猩紅、冷灰II，然後
是橙黃，生焦茶與
冷灰V。

冷灰II

冷灰V

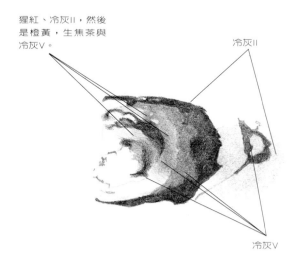

5 由於左下角的鵝卵石非常小，因此在以冷灰II畫出輪
廓後，能塗上多少底色就盡可能地塗上；至於深灰色
的部位則採用派尼灰色，中間色調的灰色區則使用冷
灰V，最淺的灰色區塊使用冷灰II。至於旁邊具有大理石般紋
路的區塊，則塗上一層冷灰II後，再上一層橙黃；並用猩紅色
畫出左側最顯著的兩個斑點，接著，整個區塊都塗上一層生
焦茶色。所有的色彩都以輕柔的方式塗上，因此都具透明感
且清晰可透視。然後，再以冷灰V塗一次某些區塊，再以細小
的速寫筆觸塗上，以強化大理石的色彩。

小秘訣

「畫你所見」，這是老生常
談的一句話，但在描繪小
型物件時，也應將所見的
小斑點都畫入。所以，當
所見到的是線條，就畫線
條；不論所見到的是小圓
點或不規則的斑點，都依
樣畫葫蘆畫出。如果展現
出的質感很粗糙，那麼就
用強而有力的速寫筆觸來
表現。你所要表現的是一
幅素描，不必害怕試圖捕
捉所有見的到景物；只要
盡可能地畫，就能捕捉到
物件的特色。

與步驟5相同

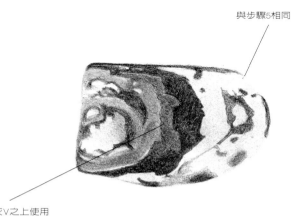

在冷灰V之上使用
派尼灰

6 我繼續進行鵝卵石部份的著色，交替使用步驟5中所
使用的色彩。以速寫的鉛筆筆觸描畫，以表現質感，
並處理先前已塗色的部位，以加深原有的顏色。此
外，我也在中間色調的區塊塗上一層薄薄的派尼灰，以加深
這部份的色彩。

肉桂色與印地安紅

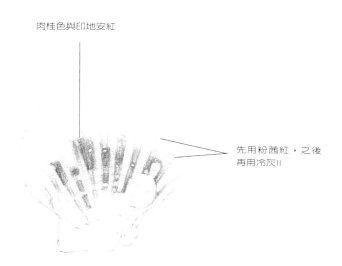

先用粉茜紅，之後
再用冷灰II

7 我先用HB鉛筆畫出扇貝的輪廓，並加上底色以表現扇
　　貝的形狀與隆起的脊狀部位，在較亮的脊狀突起部份
　　使用粉茜紅與冷灰II；至於暗色的部份則使用肉桂色與
印地安紅。在此階段，扇貝上小的白色區塊則以留白處理。

棕土

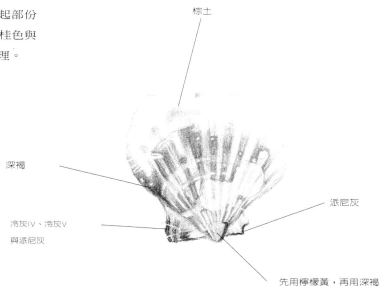

深褐

冷灰IV、冷灰V
與派尼灰

派尼灰

先用檸檬黃，再用深褐

小秘訣

　　把將要使用的色鉛
筆依序排列好，並先在
草稿紙上預作練習。

8 我繼續步驟7中所使用的色彩塗扇貝，在棕色的部位加
　　入棕土色，並在沿著底部的灰色區塊，結合使用冷灰
　　IV、冷灰V與派尼灰，並且加深隆起的脊部。在外側
邊緣暗紅色的部位加上深褐色，並在扇貝底部的頂端加入少許
的檸檬黃潤色，至於小斑點則採用深褐色。

專題八

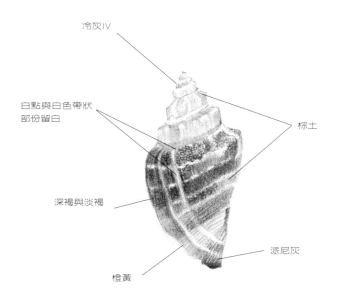

冷灰IV

白點與白色帶狀
部份留白

棕土

深褐與淡褐

派尼灰

橙黃

9 錐形貝的頂端結合有垂直與水平的帶狀條紋與線條，外加不同區塊的色彩，因此從一開始就同時發展形狀與色彩。在底部上一層淡薄的橙黃色，淡棕色的區塊則使用棕土色。在暗棕色區塊先上一層深褐，再上淡褐。灰色區塊使用冷灰IV，並在底部加上一些派尼灰。在以彩色鉛筆上色時，非常重要的一點是，貝殼上獨特的白色小點（以留白的方式呈現），與凸出的部份要同時開始發展。

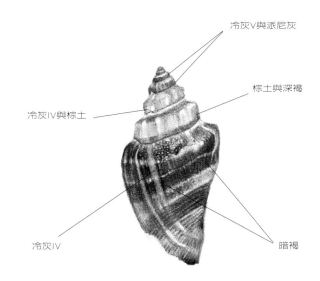

冷灰V與派尼灰

棕土與深褐

冷灰IV與棕土

冷灰IV

暗褐

10 使用與步驟9相同的顏色，但以較大的力量上色，運用線條與不同區塊的色彩，加深錐形貝上的顏色。在最暗的棕色帶狀條紋處引用了暗褐色，並使用冷灰IV降低白色垂直斑點的調子。為加深錐貝最頂端一截棕色部份的色彩，結合使用棕土與深褐色。頂端之下，一段最小的棕色區域，則使用冷灰IV與棕土色。上下兩端都同時使用了冷灰V與派尼灰。

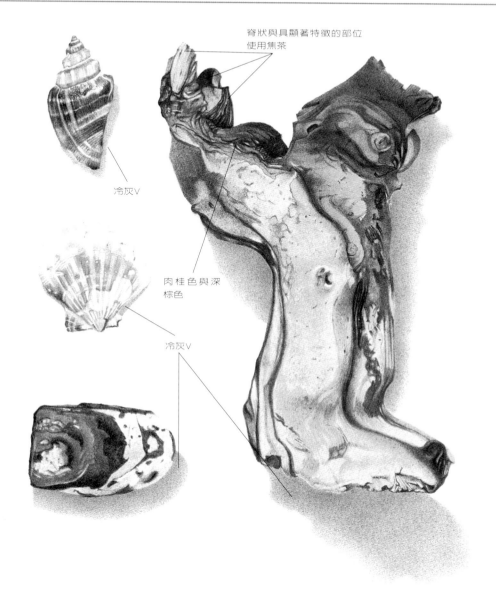

脊狀與具顯著特徵的部位
使用焦茶

冷灰V

肉桂色與深
棕色

冷灰V

11 此階段所有的物件都已完成。浮木上強烈的線條
與斑紋之色彩和組合，完全與階段3及4中描述的
吻合。現在只用削得非常尖的焦茶色鉛筆，將頂
端可見的脊部與質感表現出來。然後再結合使用肉桂色與深褐
色填入。交替使用這三種色彩，直到更能表現整體質感為止。
在此階段中，所有的物件都已近乎完成，只需少許的修飾，像
加入細節與加深色彩就算完成了。最後所進行的是使用冷灰
V，將所有的物件加陰影。由於浮木由中間部份彎曲，只有上
端與下端的部份有與紙張接觸，在加上陰影後更能將此種狀況
表現出來。最後使用定著劑固定畫作。

專題九：天鵝的畫像

目標 捕捉天鵝頭頸部優雅的美感，並在陰影處成功地描繪出白色。

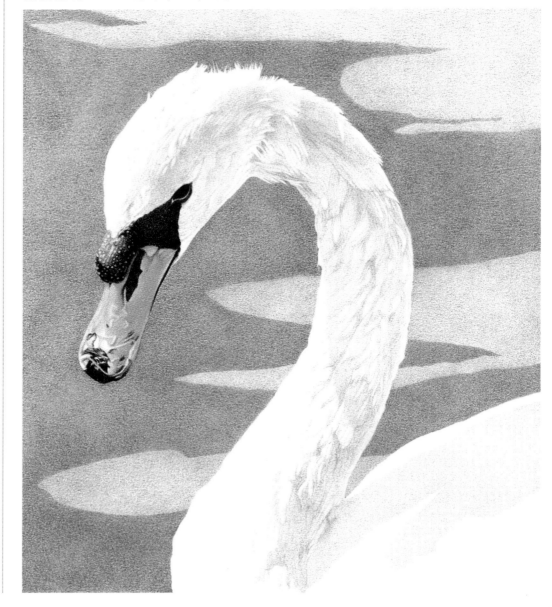

完成作品大小：16x13.5公分〈6 1/4×5 1/4英吋〉

謹記要點

　　有許多不同的白色都可以用來表現這幅圖中自然狀態下陰影中的白〈參見26至30頁〉，要挑選一系列不同的白色是很容易令人傷神的。在此圖中，一共使用了五種顏色。

　　在準備為此素描拍攝參考照片時，一開始就決定要在烈日下拍攝，如此可取得對比強烈的陰影，可便於素描的進行。此外，這樣的作品也會更有趣味，否則白色的部份將會顯得暗淡無光且平板。我到附近有許多天鵝棲息的湖邊，一口氣拍了48張照片，希望其中至少有6張可用。至於背景的部份，可加以簡化，以免過於複雜。

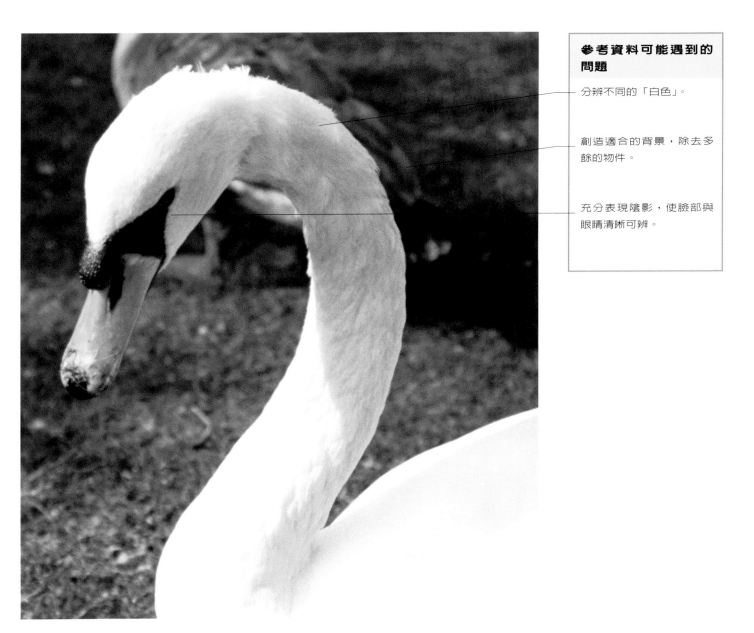

參考資料可能遇到的問題

分辨不同的「白色」。

創造適合的背景，除去多餘的物件。

充分表現陰影，使臉部與眼睛清晰可辨。

專題九

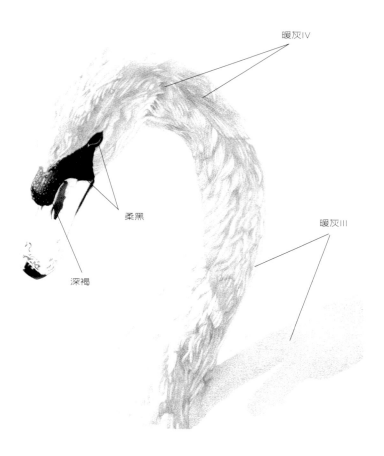

暖灰IV

柔黑

深褐

暖灰III

問 ： 如何判別何處該使用灰色呢？

答 ： 非常容易，只要將參考照片藉助電腦轉換為灰階，並列印出來即可。不要怕尋求現代科技的幫助，那就跟其他工具一樣，只是有助於繪畫的資源之一罷了。

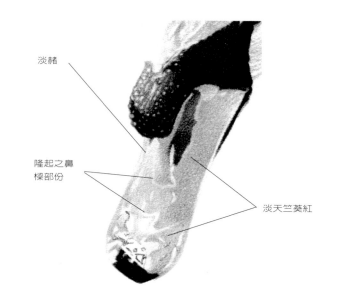

淡赭

隆起之鼻
樑部份

淡天竺葵紅

1 使用HB鉛筆，先畫出天鵝的輪廓與重要的特徵，例如：眼睛。這部份完成之後，就開始以暖灰III塗上亮處的底色，暗處則使用暖灰IV，也就是在最初的階段就先確立亮部與暗部調子的平衡。這也就是所熟知的灰色裝飾畫法，此技巧有助於在加入其他色彩前，先確立素描物件或主題的形狀與形態。這個實例就是運用這個技法的最佳練習，因為在畫天鵝時，灰色是使用最頻繁的主要色彩。一旦上好中間色調的灰色底色之後，就使用柔黑畫出眼睛，以及天鵝喙部的黑色區域。喙部主要為黑色，但在有光線照射的地方則顯出少許溫暖的色彩，因此淡且輕柔地加上一層深褐色，要運用能表現出圖案與質感的筆觸來畫，然後再以柔黑色塗一次，使用軟質橡皮擦將部份色彩拍除，使這部份的色彩愈淡愈好。

2 鳥喙是固體硬質的部份，因此在使用軟橡皮擦除先前畫的喙部輪廓後，用淡赭色作底色，因為如果其上遺留有任何比淡赭色暗的顏色，都會使這個顏色像被弄髒似的，而鳥喙部份的色彩能盡可能保持愈明亮愈好。在此階段時要非常小心地保留出屬於反光的留白。此外，在塗一層淺亮紅時，要小心地使凸出與脊狀部份的黃色仍能透出可見。

將橙釉上在淡天竺葵紅處，
然後再上一層淡赭。

3 此階段，在原本的淡天竺葵紅色上塗一層橙釉，
目的除了為增加色彩暖度外，也能調出較濃郁的
橙色。然後，再加上一層淡赭，如此有助於展露
色彩的光澤，創造出色彩平滑的厚實感。

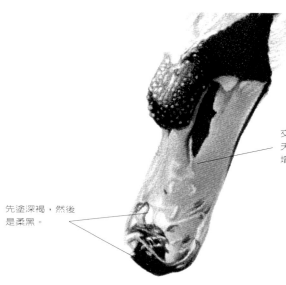

交替使用橙釉色、淡
天竺葵紅與淡赭，以
增加色彩深度。

先塗深褐，然後
是柔黑。

小秘訣

如果將細部特徵或其他五
官放置在正確的位置感到
困難，那麼不妨調出儲存
在電腦中的灰階圖案，將
圖案列印在透明片或投影
片上，那麼就可以將此做
為描繪的臨摹藍圖，隨時
將此透明圖片放在素描
上，就可以進行比對與檢
查。

4 在此階段中交替使用步驟3的色彩，除為了增加
色彩的深度外，也更明確地畫出天鵝喙部的輪
廓與外形。至於天鵝喙上強烈明顯且深色的斑
紋，則先使用深褐色之後，再用柔黑色來描畫。

專題九

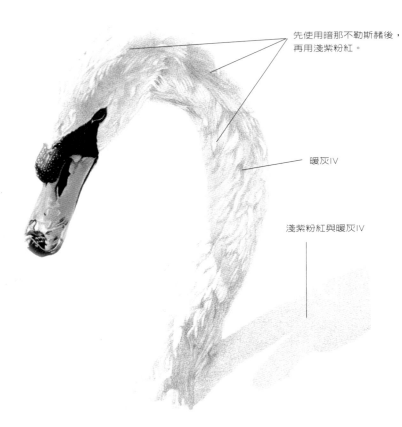

先使用暗那不勒斯赭後，
再用淺紫粉紅。

暖灰IV

淺紫粉紅與暖灰IV

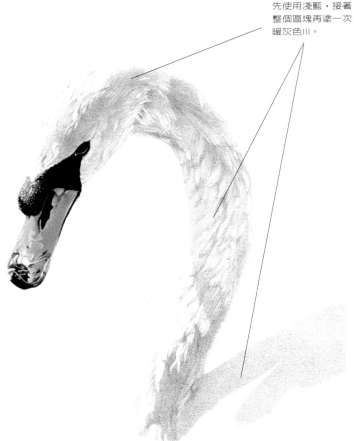

先使用淺藍，接著
整個區塊再塗一次
暖灰色III。

5 完成天鵝的喙部後，開始用最淺且亮的色彩在頸子與身體的部份上色，至於暗那不勒斯赭則只塗在灰色的外圍部份。之後，再將淺紫粉紅塗在原先的黃色上，以描繪出橙色陰影；此外，並使用暖灰IV加深陰影區域。

6 在身體的主要陰影部位，先塗上一層非常淡且輕柔的淺藍色，而頸部只有一小部份塗上這個色彩。當所有的色彩都就定位後，用軟橡皮擦輕輕除去部份深暗的色彩，以展現更精緻的色彩處理，接著在這些區域上一層淡且薄的暖灰III，使得在加深色彩調子的同時，仍能展露出原有的色彩。

使用象牙色後，再使用橄欖綠黃。

橄欖綠黃

7 若在此圖中加入背景，則背景的色彩將有助於表現出天鵝白色的輪廓邊緣，可以達到加乘的效果，尤其右側，因受強光照射而呈現近乎白色的反光。如果不加上背景，天鵝就會消失在一整片相同的白色畫紙中。在陽光照射的部份，淡且柔和地上一層象牙色，在陰影處，則以較重的力道上一層橄欖綠黃。

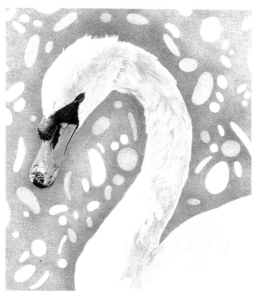

問 ： **如何決定背景？出錯時該怎麼辦？**

答 ： 在以動物為繪畫主題時，較少使用複雜的背景。如果要加入背景，以簡單為主，盡可能運用精細的色彩與形狀表現動物的習性。當不確定選用何種背景較佳時，不妨先嘗試數種安排再決定。

　　最簡單的方式，就是將完成的動物素描影印或由電腦列印數份，然後在上面進行不同的背景安排。如此一來，就不至於破壞原稿了。

　　首先嘗試的是以斑斑點點的陽光為背景。但由於覺得這種背景太複雜、喧賓奪主，因而做罷。接著，用特殊的塑膠美術用橡皮將大部份的色彩擦除，將背景換成有些許陽光照耀在草地的狀態。其實，發生錯誤是可以修改的，但仍應盡可能減少使用橡皮修改的頻率，如此不僅可保護畫紙，對作品也較好。

專題十：蘋果綠與粉紅色

目標 素描質感與色彩不同的靜物，其中包括有摺疊與皺摺的不同布料。

材料
鉛筆
HB鉛筆
德國製色鉛筆

柔黑　99號

中間調鎘紅　217號

玫瑰洋紅　124號

焦洋紅　193號

酒紅　133號

淺鉻黃　106號

蘋果綠　170號

淺土黃　183號

生焦茶　180號

檸檬黃　107號

綠色　162號

土黃綠　168號

橄欖綠黃　173號

胡桃棕　177號

淺紫紅　119號

桃紅　123號

猩紅　188號

淺赭　185號

粉茜紅　129號

紫　194號

殘渣紫　263號

淺紅紫　135號

紙張
義大利紙（Fabriano 5 HP）
〈300磅〉

其他設備
與專題一相同

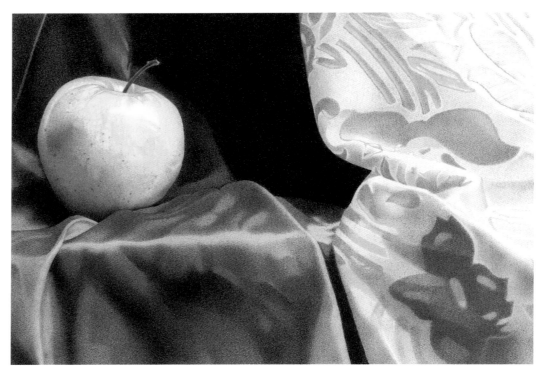

完成作品大小：14.5x21公分〈5 3/4×8 1/4英吋〉

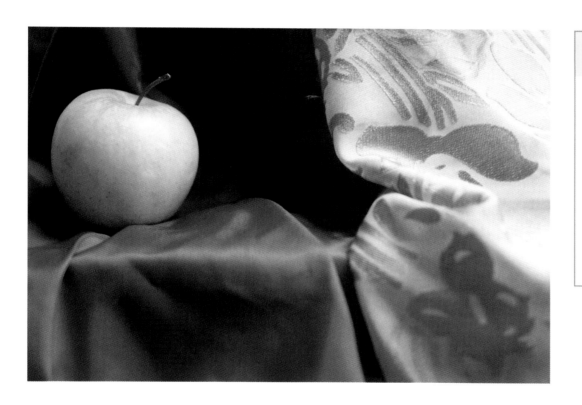

謹記要點

我偏好將有光澤的物件與有圖案的靜物組合在一起，這是個不錯的主意。我也很訝異居然能找到兩種在材質與外觀上差異如此之大的元素〈其一是綢緞，另一個則是有圖案的光滑布料〉，而兩者卻有類似的色彩。組合靜物並拍攝照片，在最後所選出的照片中，有部份物件略微失焦，但是實體的靜物應該非常清晰才是。因而在畫作中必須加以彌補這個部分。

這幀照片基本上已經複雜得難以下筆，但將其劃分為幾個區域，每次只專注於一個區塊，處理起來就簡單多了。由於所組成的靜物彼此間有著天壤之別，因此在處理不同區塊時要採用不同的方法，所以有必要先在草稿上練習不同小區塊的畫法。

色彩深度的正確與否，將會影響到亮調子的蘋果與暗調子墊布間對比的展現，但也不能因此而過於用力地塗畫或過快地畫上厚重的色彩，否則紙紋將會被色彩填滿，以致於整張作品就像覆蓋一片蠟油似的。因此，無論使用何種色彩，色彩都應輕柔地層層覆蓋，直到滿意為止。

專題十

以不同力道塗上柔黑

1　由於素面粉紅色綢緞上有許多陰影與黑色的色調，因此先使用柔黑上一層底色，以建立調子的平衡；此外，由於黑色的覆蓋力極佳，如果塗在粉紅色上，必會將粉紅色的色度破壞無遺。以鉛筆上色時要不斷變換下筆的力道，以營造富變化的調子，並在最亮的反光處留白。要創造出皺摺邊緣柔和的感覺，使用已鈍的鉛筆，如此就可以創造出溫和且柔軟的漸層調子。在上底色後，略噴一層薄的定著劑以防止色彩相互塗污，並待乾。

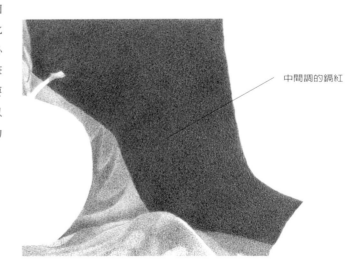

中間調的鎘紅

2　在中央較暗的陰影區塊，以較重的力量塗上中間色調的鎘紅色。由於此材質的布料予人既暗且厚實的感覺，因此使用裝有棉花棒的鉛筆再處理一次上色的部位，盡可能使色彩能柔和地透進紙張紋路。

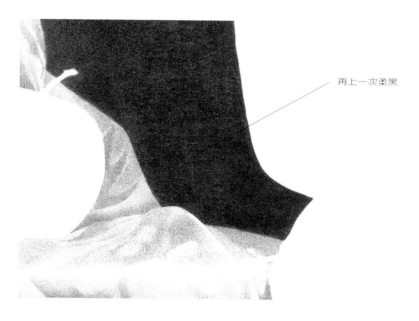

再上一次柔黑

3　以較重的力道再塗一次柔黑色，以展現出物件的厚實感。但要使中間調的鎘紅色仍依稀可見，使物件能展現出紅色的色調。上色完畢後，再用棉花棒處理一次已上色的區域。

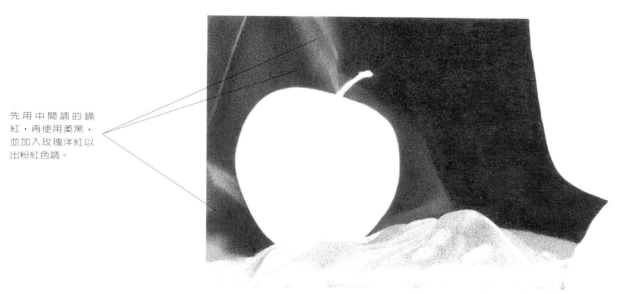

先用中間調的鎘紅，再使用柔黑，並加入玫瑰洋紅以出粉紅色調。

4　在暗的區塊中，交替使用中間調的鎘紅與柔黑，使用柔黑色時要輕柔些，使粉紅色調仍能透出。在皺摺與邊緣處，穿插使用這兩種色彩並加以融合，隨著色彩的濃度的增加，邊緣也逐漸柔化。之後，再加上輕柔的玫瑰洋紅色使材質展露出粉紅色調。

專題十

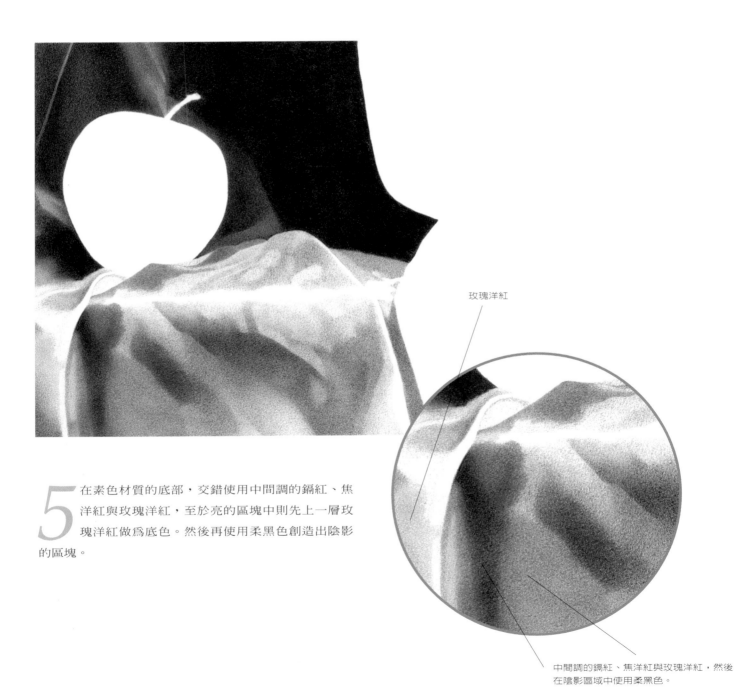

玫瑰洋紅

5 在素色材質的底部，交錯使用中間調的鎘紅、焦洋紅與玫瑰洋紅，至於亮的區塊中則先上一層玫瑰洋紅做為底色。然後再使用柔黑色創造出陰影的區塊。

中間調的鎘紅、焦洋紅與玫瑰洋紅，然後在陰影區域中使用柔黑色。

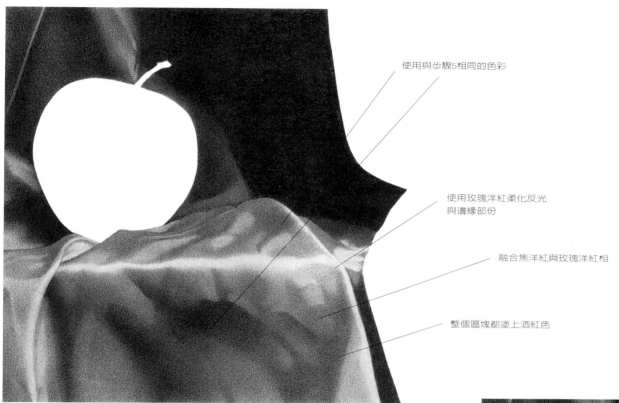

使用與步驟5相同的色彩

使用玫瑰洋紅柔化反光
與邊緣部份

融合焦洋紅與玫瑰洋紅相

整個區塊都塗上酒紅色

6 使用與步驟5相同的色彩繼續上色。在發亮的反光部位
上一層輕薄的玫瑰洋紅色，並與暗的邊緣部位融合，
使邊緣柔和。再將焦洋紅與玫瑰洋紅融合。之後，在
所有粉紅色的部位上一層淡柔的酒紅色。

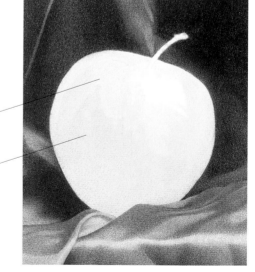

淺鉻黃

蘋果綠

7 至於蘋果的部份，先輕上一層柔和的淺鉻黃，過程中
要小心地留白以保留強烈的反光部位。然後，再使用
蘋果綠，並交替使用這兩種顏色，以發展出色彩調子
的深度與蘋果的圓形外觀。

專題十

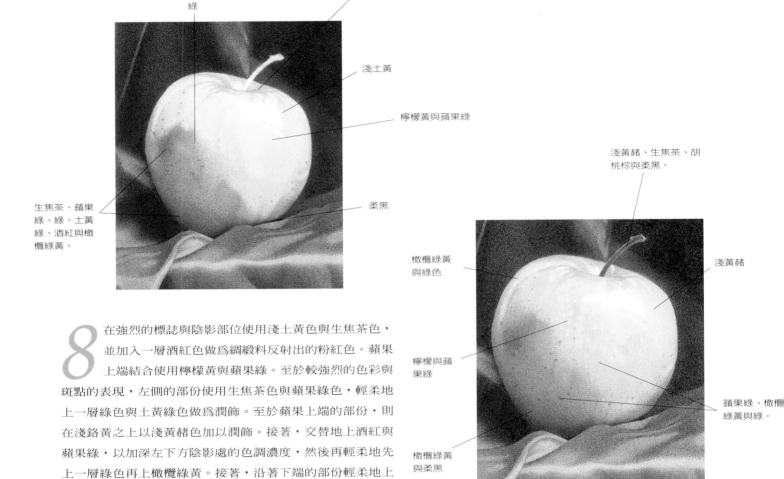

綠

生焦茶

淺土黃

檸檬黃與蘋果綠

柔黑

生焦茶、蘋果綠、綠、土黃綠、酒紅與橄欖綠黃。

淺黃赭、生焦茶、胡桃棕與柔黑。

橄欖綠黃與綠色

檸檬與蘋果綠

橄欖綠黃與柔黑

淺黃赭

蘋果綠、橄欖綠黃與綠。

8 在強烈的標誌與陰影部位使用淺土黃色與生焦茶色，並加入一層酒紅色做為綢緞料反射出的粉紅色。蘋果上端結合使用檸檬黃與蘋果綠。至於較強烈的色彩與斑點的表現，左側的部份使用生焦茶色與蘋果綠色，輕柔地上一層綠色與土黃綠色做為潤飾。至於蘋果上端的部份，則在淺鉻黃之上以淺黃赭色加以潤飾。接著，交替地上酒紅與蘋果綠，以加深左下方陰影處的色調濃度，然後再輕柔地先上一層綠色再上橄欖綠黃。接著，沿著下端的部份輕柔地上一層柔黑，以創造出強烈的陰影。

9 先用橄欖綠黃，再用柔黑加深左下端的色調。繼續發展蘋果的色彩與其上斑點的部份，必要時並將色彩區塊加以規範，並繼續發展蘋果具三度空間立體感的形狀。在右側的蘋果綠上加一層淺黃赭，以增加色彩的暖度。至於果柄的部份，則以淺黃赭為底色，然後在邊緣部份先加上生焦茶，後上胡桃棕。然後，果柄的中央部份則以柔黑潤飾。至於上端的斑點，使用軟質橡皮擦先降低底色的色調，然後再上橄欖綠黃與綠色。蘋果上端具斑紋的質感部份則使用檸檬黃以環狀的紋路表現，然後再加上蘋果綠、橄欖綠黃，並以綠色點出表皮上的小點。

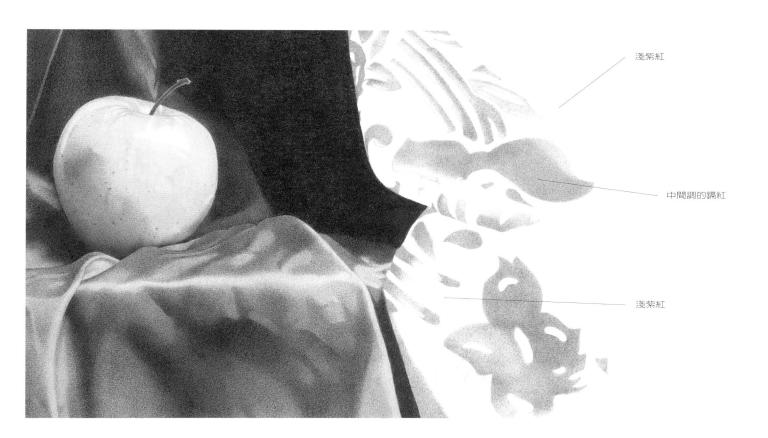

淺紫紅

中間調的鎘紅

淺紫紅

10 至於有花樣材質上的設計圖案，是一種像用剪刀剪出的光滑圖案，而背景則為部份透明的薄尼龍質料。因此將外觀正確地表現，並展現不同材質的特色，就非常重要。先使用淺紫紅為底色塗在右上角處光線照射部份。較暗區域中的圖案，則以淺紫紅塗其中較亮的地方，以中間調的鎘紅塗暗處。

小秘訣

成功描繪具光澤與實體的蘋果之秘訣在於：輕柔地上每一層色彩，使層層色彩能透明展現。此外，也要使用充份的色彩表現出蘋果三度空間的立體感，因此當一次要結合四種或更多色彩時，有必要先在草稿上練習後再下筆。

專題十

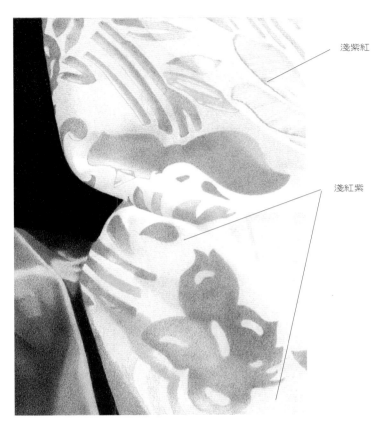

淺紫紅

淺紅紫

11 我開始著手有數種不同色彩的尼龍材料。主要使用的色彩是淺紅紫色，依調子深度的不同而使用不同的力量著色。在最右角的地方，則以極輕柔的方式上色，並使用軟質橡皮擦除去部份的色彩，使這部份的色彩能盡可能地輕柔。並以淺紫紅畫出右上端光滑的圖案。

使用淺紫紅、桃紅、中間調的鎘紅與淺紅紫，更進一步地發展尼龍與光滑的圖案。

12 全面薄塗一層淺紫紅色，加深尼龍的色調，然後以桃紅加深下端的色調。在下端部份，使用中間色調的鎘紅處理有光滑圖案的部份，此外，由於部份陰影的部份反射出綢緞的色彩，因此同時在尼龍與光滑的圖案部份，結合使用淺紅紫與中間調的鎘紅。

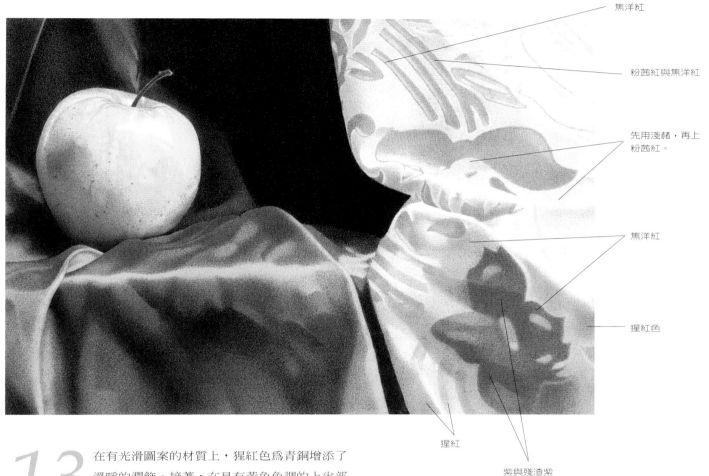

焦洋紅

粉茜紅與焦洋紅

先用淺赭，再上
粉茜紅。

焦洋紅

猩紅色

猩紅

紫與殘渣紫

13 在有光滑圖案的材質上，猩紅色為青銅增添了溫暖的潤飾。接著，在具有黃色色調的上半部加入了少許的淺赭，再以粉茜紅處理。此外，並使用焦洋紅加深材料下半部的色調。有光滑圖案的部份的色彩，上半部的加深是結合使用粉茜紅與焦洋紅，下半部則先以紫色處理，再上殘渣紫以加深色調。在光滑圖案的邊緣部份也使用焦洋紅色以定義圖案的形狀，使這部份能更具有三度空間的立體感，並以極精細的線條表現出圖案上絲絲的纖維。接著在作品上噴上定著劑並待乾，先以玫瑰洋紅與中間調的鎘紅上色；接著再使用酒紅，為綢緞加最後一層上色。至於光滑的圖案部份，則加上一層淺紫紅降低最亮反光處的調子，並使用淺紅紫使反光的邊緣柔和化。最後，使用柔黑加深綢緞中央陰影的區塊。

問： 瞭解這個實例所帶來的挑戰之後，也想應用蘋果做類似的靜物安排，但想改變一下其他材料的色彩。對此有任何建議嗎？

答： 使用蘋果綠的原因，除了蘋果綠色是一種顏色外，也因為它實際上就是一種水果。此外，綠色與粉紅色也是極佳的對比色。也可以將蘋果改換為略帶紅色的綠蘋果，然後再選擇能與蘋果形成良好對比的材料做為背景。至於要如何選擇正確的材料的色彩，可以拿著選取的蘋果到材料店，與不同的色彩與圖案比對，然後選出兩種很搭配的色彩。

專題十一：巴比

材料
鉛筆
HB鉛筆
德國製色鉛筆

柔黑　99號

天藍　146號

深褐　283號

淺橙　113號

杏仁　178號

冷灰II　231號

淡紫　139號

淺鉻黃　106號

紫　138號

淺紫粉紅　128號

淺群青　140號

藍紫　137號

茜草紅　226號

深鈷　143號

代爾夫特藍　141號

紅紫　194號

深褐　179號

焦茶　280號

焦土黃　187號

桃紅　123號

淺黃土　183號

紙張
平滑卡紙〈100磅〉

其他設備
與專題一相同

目標　捕捉這隻混種狗警覺的表情，包括毛髮、眼睛、鼻子與舌頭的質感。

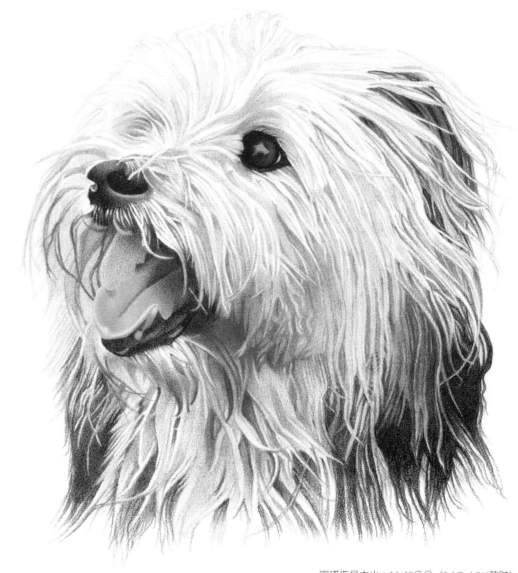

完成作品大小：14x12公分〈5 1/2x4 3/4英吋〉

謹記要點

在嘗試素描寵物時，能拍攝愈多參考照片愈好，並應多方詢問有關特徵或個性的問題。有時臉上可能有特殊的斑點是照片中所未顯現的細節，此外，在觀察使用閃光燈所拍攝的照片時，紅眼現象是藝術家最難克服的障礙。如果所拍攝的照片都不盡理想時，不妨尋找類似動物的照片做比對。

很慶幸，我可以親自在造訪當地狗隻展示隊時，拍攝這個實例中主角的照片。巴比很上相，因為牠已有16年做模特兒狗的經驗，非常喜愛擺姿勢讓人拍攝。其中我最喜愛這張的構圖。

我總共拍攝了36張照片之多，但只有4張適合做為參考之用。如果你也接受了描繪寵物的任務，那麼一定要先確定是否可以親自為寵物拍照，而且至少要拍攝兩卷或以上。

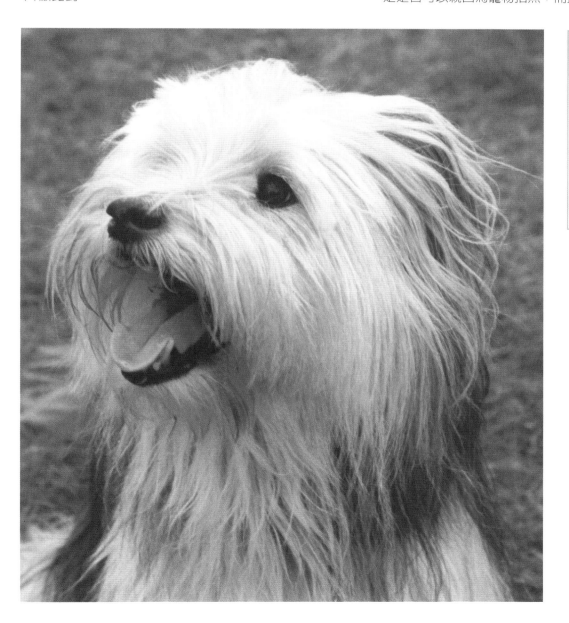

參考資料可能遇到的問題

不當的參考材料、失焦的照片，很難作為參考。

取得趣味性的姿態。

捕捉主角特色。

專題十一

天藍與軟質黑

冷灰II

柔黑

深核、淺橙、深
褐與杏仁色。

紫

暗膚色

淺鉻黃

淺群青、深鈷與
代爾夫特藍。

茜草紅色

紫、淺紫粉紅、暗膚
色、藍紫與暗膚色。

1 由眼睛開始，使用柔黑畫出輪廓。實際上是具有黑色瞳孔的暗棕色眼睛，但是位於陰影處。在眼睛瞳孔中有反射天空的柔和的反光部位，因此在以柔黑色畫出瞳孔前，先上一層淡且柔的天藍色，至於棕色，則先使用深褐，然後再上一層非常薄的淺橙，然後是一層深褐色，最後再加一層薄的杏仁色。接著，使用冷灰色II畫出鼻子柔和的黑色區塊，然後再上一層柔黑色。至於舌頭，先上一層薄薄的暗膚色，然後在舌尖加少許的淺鉻黃，陰影部位則上一層紫色。

2 藉由輕薄的一層層加上紫色、淺紫粉紅、暗膚色、藍紫，最後再加一層暗膚色，以加深舌頭顏色。接著使用柔黑描繪出嘴唇。在淺色狗身上畫黑色的嘴唇時，很重要的留白處將做為描繪毛髮的區域。然後，使用淺群青柔化眼睛的反光部位，並反應出天空的色彩，接著使用柔黑色柔化反光的邊緣部份。圍繞在眼睛外的細小白色空間，使用茜草紅畫出精細的線條，然後因為要降低反光部份的調子，因此先上一層柔和的深鈷色，再加一層非常柔和的代爾夫特藍。

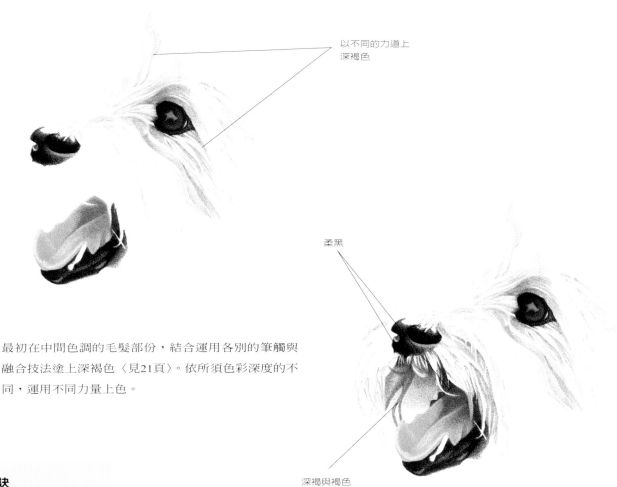

以不同的力道上
深褐色

柔黑

深褐與褐色

3 最初在中間色調的毛髮部份，結合運用各別的筆觸與
融合技法塗上深褐色〈見21頁〉。依所須色彩深度的不
同，運用不同力量上色。

小秘訣

當所描繪的主題中包含有
許多毛髮要表現時，一次
處理一個區塊，將使畫作
的進行較順利，然後再進
行區塊間的融合。此外，
也可以使用另一根未用到
的食指，指著參考照片上
正在進行的細節部份，如
此將有助於把所有的物件
都安置在正確的位置上。

4 在處理完眼睛周遭的毛髮後，就開始進行鼻子上端、
鼻子上與其周圍的部份，由此部份向上處理到眼睛，
向下處理到嘴巴的部份。藉由線條標記出一撮撮毛
髮，並使用褐色著色。至於嘴巴周邊的毛髮，則由舌頭上方
的陰影部份直至上唇下方的部位，使用柔黑色。隨著素描的
發展，嘴巴部份進行了一些修正，在右側加入了少許仍可見
的嘴唇，並在顯露紅色色調的區塊中使用深褐色，之後再以
褐色整個處理一次。

專題十一

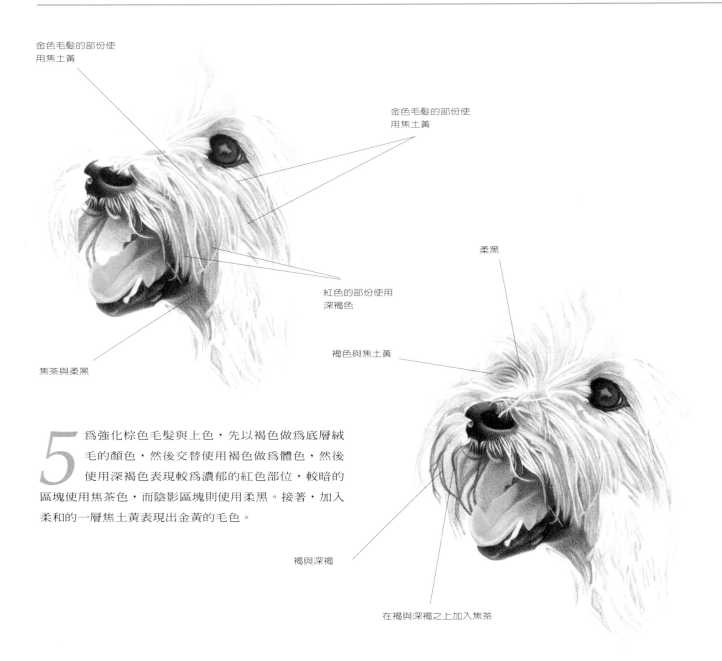

金色毛髮的部份使
用焦土黃

金色毛髮的部份使
用焦土黃

柔黑

褐色與焦土黃

紅色的部份使用
深褐色

焦茶與柔黑

褐與深褐

在褐與深褐之上加入焦茶

5 為強化棕色毛髮與上色，先以褐色做為底層絨
毛的顏色，然後交替使用褐色做為體色，然後
使用深褐色表現較為濃郁的紅色部位，較暗的
區塊使用焦茶色，而陰影區塊則使用柔黑。接著，加入
柔和的一層焦土黃表現出金黃的毛色。

6 由臉與耳朵的右側開始向左側進行。由於毛髮將右眼
遮掩住，因此需要精細的鉛筆筆觸處理，此外使用軟
質鉛筆表現出眼睛的存在也同等重要。就如同步驟5
一般，褐色是身體的主要顏色，另外再輕柔地加上焦黃土與柔
黑加以修潤。對於鼻子周圍較長的毛髮，則主要使用褐色再
加深褐色。對於毛色特別深的部位，則額外再加上焦茶色。
而頭部淺色的毛髮區塊，則輕柔地上一層褐色。

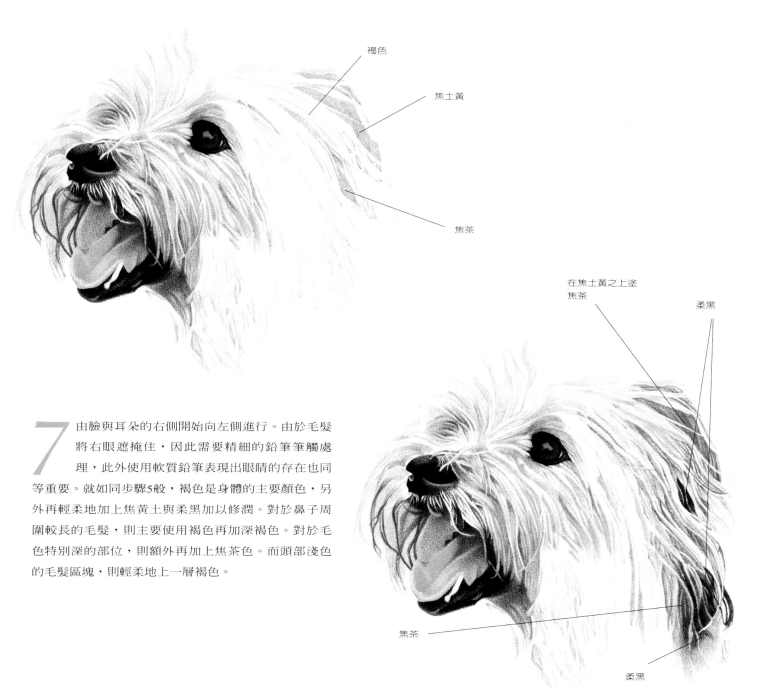

褐色

焦土黃

焦茶

在焦土黃之上塗
焦茶

柔黑

焦茶

柔黑

7 由臉與耳朵的右側開始向左側進行。由於毛髮
將右眼遮掩住，因此需要精細的鉛筆筆觸處
理，此外使用軟質鉛筆表現出眼睛的存在也同
等重要。就如同步驟5般，褐色是身體的主要顏色，另
外再輕柔地加上焦黃土與柔黑加以修潤。對於鼻子周
圍較長的毛髮，則主要使用褐色再加深褐色。對於毛
色特別深的部位，則額外再加上焦茶色。而頭部淺色
的毛髮區塊，則輕柔地上一層褐色。

8 繼續進行毛髮的部份。由淺色毛髮中透出的，極暗的
毛髮部份使用柔黑色。在使用柔黑色時，要特別注意
保留受光照射到零散的幾撮淺色的毛，表現這些淺色
毛的方式，可以先以柔黑色畫出線條，在於線條兩側中填上
色彩。如此淺色的毛髮就可以一束一束地以白色表現出來；
之後，可再以適當色彩降低調子或上色。

專題十一

小秘訣

在以結合形式交替使用色彩發展出不同區塊時，尚未用到的鉛筆就以空著的手拿著，如此換色較容易。

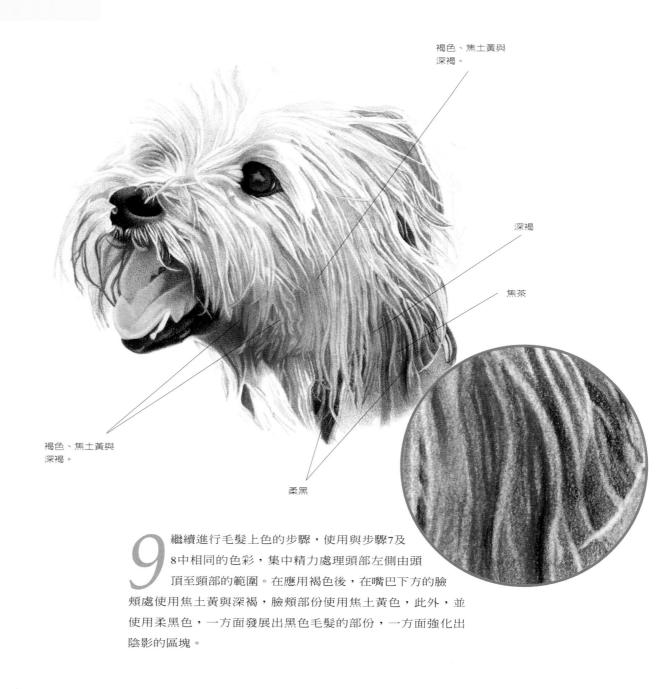

褐色、焦土黃與深褐。

深褐

焦茶

褐色、焦土黃與深褐。

柔黑

9 繼續進行毛髮上色的步驟，使用與步驟7及8中相同的色彩，集中精力處理頭部左側由頭頂至頸部的範圍。在應用褐色後，在嘴巴下方的臉頰處使用焦土黃與深褐，臉頰部份使用焦土黃色，此外，並使用柔黑色，一方面發展出黑色毛髮的部份，一方面強化出陰影的區塊。

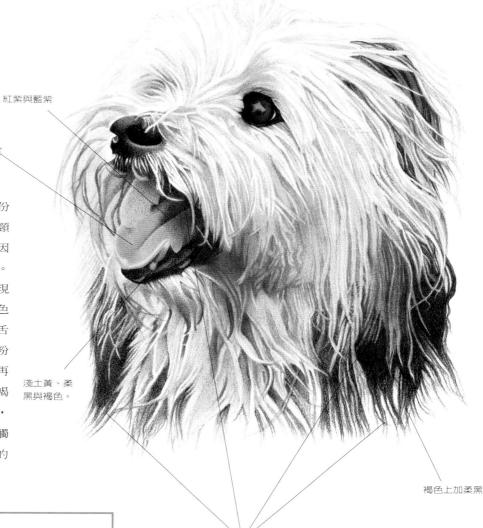

紅紫與藍紫

淺紫粉紅與桃紅

淺土黃、柔黑與褐色。

褐色上加柔黑

柔黑

10 在此階段，將毛髮的部份完成到滿意的程度，在頸部以下毛色逐漸淡去，因為此作品中並未要將身體部份囊括進去。此外，並另外加入了些個別的毛髮以表現出絲絲毛髮的表面，並加深眼皮部份的色彩。在最終修潤的階段，要做的有加深舌頭部份的色彩與陰影區塊；使用了淺紫粉紅、桃紅，並以紅紫與藍紫加以潤飾，再以柔黑色處理陰影區塊。此外，也使用褐色與柔黑將頸部線條加長與整型。最後，先使用淺土黃，再用柔黑以非常輕的筆觸再加少許的褐色，畫出口中少數可見到的兩顆牙齒。

問： 我正在進行的是一幅朋友去年死去的愛犬肖像，根據朋友所提供的四張照片來畫。值得慶幸的是，其中有一張焦距精準且姿態合宜，但不同的照片中那隻狗的毛色由亮橙色到米黃色都有。究竟該選擇哪一種顏色好呢？

答： 這就是採用照片的困難處了。相同的主題卻隨著軟片廠牌或光源的不同，而有不同的色彩範圍。因此，唯一清楚犬隻的真正毛色的人就是飼主了。要避免不必要的壓力與工作，最好的解決之道就是先依照片調出一系列可能的毛色，再請主人從這些顏色中選取最合適的。

專題十二：金戒指

目標 描繪戴著金戒指的一雙手，這個主題雖然不容易畫，但確極具趣味。此外，在此實例中也加入了一項新的繪畫元素，就是金屬物件。

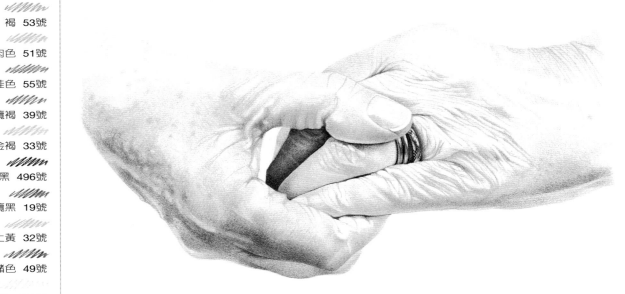

完成作品大小：9x18公分〈3 1/2x7 1/8英吋〉

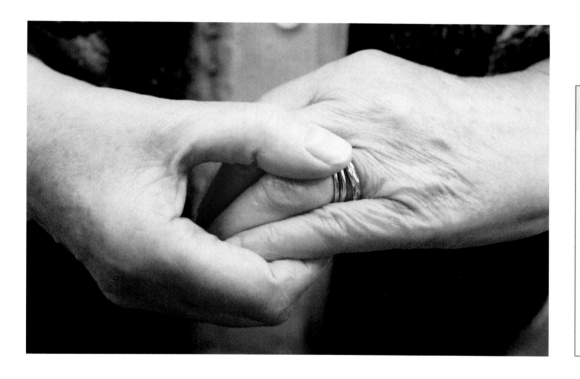

參考資料可能遇到的問題

手指形狀、手的比例、形狀與大小都要能正確地表現，否則會像一根根的香腸而不像手指。

皮膚的色澤，如果使用參考照片素描，仍要仔細觀察實物本身的皮膚色澤，因為照片往往會造成色彩的變化與失真。

如果是素描老年人的手，加入皺紋與線條會比較具有說服力。

謹記要點

　　不論色彩運用得多傳神，當手指的形狀有誤時，整個作品就是錯誤的。最後所得的將是最不想看見的香腸形狀的手指。從一開始就要掌握正確的形狀，並使每一關節都出現在正確的位置上，如此所畫出的手才會傳神逼真。

　　要使線條與皺紋具說服力且真實，就要使用削得尖細的筆捕捉這些精細的線條。此外，不同線條皺紋與其旁皮膚的色彩間的對比不夠強烈時，手形就會顯得過於平面。再次提醒，如果鉛筆未保持夠尖夠細，則所描繪出的線條就會模糊不清，達不到該有的強烈度與硬調。

　　如果這雙手是屬於老年人的——一雙歷經風霜的手，不妨請自己的母親做模特兒，我為此先拍攝了36張的照片。我喜歡其中母親把玩結婚戒指的一張照片，好似在述說著故事。為有助於素描的進行，我將照片轉印在投影片上，以做為素描的藍圖。

專題十二

以不同的力量塗花崗石玫瑰紅

1　最初使用鮭肉色畫出手的輪廓，並以HB鉛筆畫出戒指，而選擇鮭肉色是因為這個顏色屬於此幅作品的中間色調。然後，再使用花崗石玫瑰紅色做為底色，在此階段，戒指的部份先留白不處理。上色時使用不同的力量，以便在上色的同時也創造出色彩與調子較深較強烈的區塊。如此將有助於建立渾圓而立體的手。

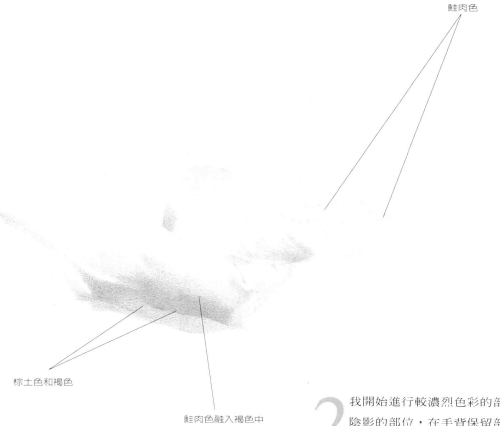

鮭肉色

棕土色和褐色

鮭肉色融入褐色中

2 我開始進行較濃烈色彩的部份，以發展出較深調子與陰影的部位，在手背保留部份先前所上的花崗石玫瑰紅色，做為肌腱隆起的部份。沿右手下方的部位使用棕土色表現出陰影的部位，並交替使用褐色強化整體的色彩。此外，並使用鮭肉色，與褐色以融合與漸層的方式混合，以創造出較強烈的粉紅色調子。接著再度使用鮭肉色，並配合投影片在右側畫些線條與皺紋，並為變化的皺紋與交疊的部位創造色彩。在接下來的描繪中，仍會繼續使用到投影片，目的在於確定所有重要的線條與標記及斑點的所在位置。

專題十二

棕土色、褐色、鮭肉色與肉桂色。

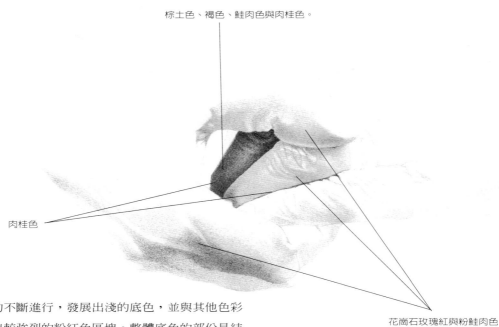

肉桂色

花崗石玫瑰紅與粉鮭肉色

3 隨著描繪的不斷進行，發展出淺的底色，並與其他色彩
融合創造出較強烈的粉紅色區塊。整體底色的部份是結
合使用花崗石玫瑰紅色與粉鮭肉色，交替使用這兩種色
彩以創造出正確的調子深度。至於較暗的區塊則使用棕土色、
褐色與鮭肉色，並在陰影的部位加入肉桂色，不僅增加了色彩
的溫度也使顏色加深了。

使用與第3階段相同的色彩

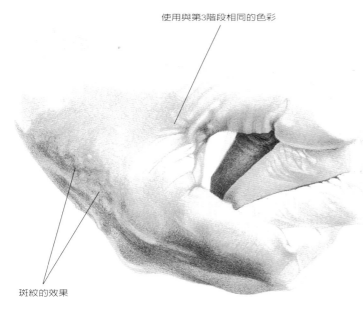

斑紋的效果

4 繼續右手的上色。在此階段，是更進一步發展形狀與
皮膚質感的重要階段。要發展出手背部份的斑紋的效
果，色鉛筆以細膩且呈圓環狀並只略微碰觸到紙的筆
觸處理此部份。此外，在陰影的棕土色的部份，再多上些肉桂
色。

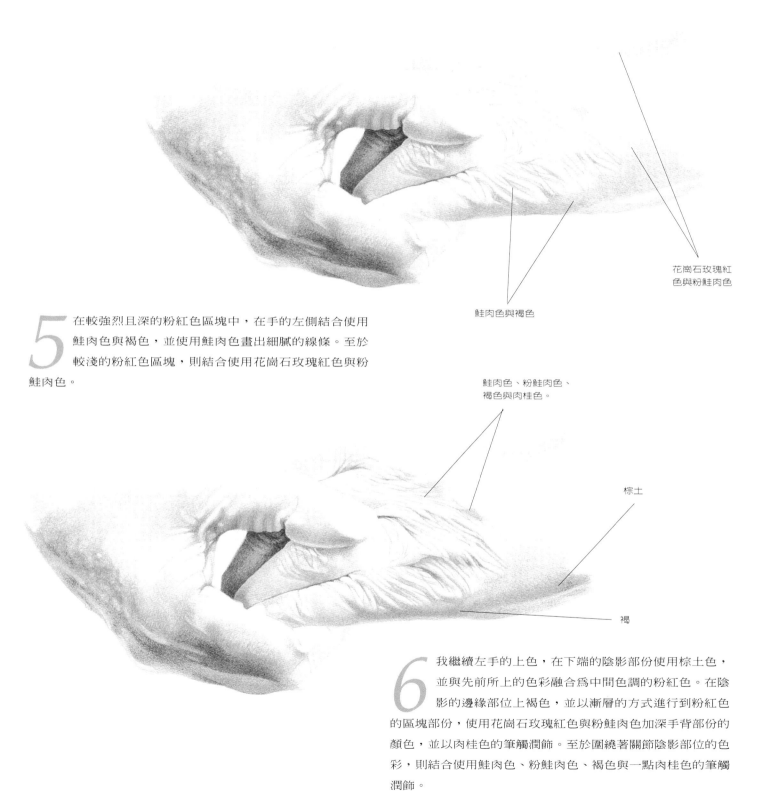

花崗石玫瑰紅
色與粉鮭肉色

鮭肉色與褐色

5 在較強烈且深的粉紅色區塊中，在手的左側結合使用
鮭肉色與褐色，並使用鮭肉色畫出細膩的線條。至於
較淺的粉紅色區塊，則結合使用花崗石玫瑰紅色與粉
鮭肉色。

鮭肉色、粉鮭肉色、
褐色與肉桂色。

棕土

褐

6 我繼續左手的上色，在下端的陰影部份使用棕土色，
並與先前所上的色彩融合為中間色調的粉紅色。在陰
影的邊緣部位上褐色，並以漸層的方式進行到粉紅色
的區塊部份，使用花崗石玫瑰紅色與粉鮭肉色加深手背部份的
顏色，並以肉桂色的筆觸潤飾。至於圍繞著關節陰影部位的色
彩，則結合使用鮭肉色、粉鮭肉色、褐色與一點肉桂色的筆觸
潤飾。

專題十二

橄欖綠褐

金褐

7 戒指的部份，要先輕且稀疏地上色。這幀照片中的金色中也出現許多的綠色，因此這些有綠色出現的部份都使用橄欖綠褐色，黃色的部份則使用金褐色，至於強烈反光的反光部位則先予以留白。

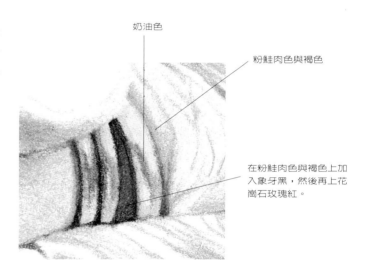

奶油色

粉鮭肉色與褐色

在粉鮭肉色與褐色上加入象牙黑，然後再上花崗石玫瑰紅。

橄欖黑

淺土黃

金褐

8 然後我使用奶油色與階段7中相同的色彩，使色彩顯露出光澤。使用粉鮭肉色與褐色加深戒指間的皮膚顏色，此外，並輕輕上一層象牙黑以降低皮膚的色調，然後再輕薄地上一層花崗石玫瑰紅，使皮膚略透著粉紅色。使用象牙黑加入戒指間的陰影，這也有助於柔化每一戒指間的邊緣線。

9 再回到戒指的部份，在綠色的部份使用橄欖黑；暗黃色的部份使用金褐；淡黃色的部份則使用淡土黃。再次使用奶油色，使綠色的部份變為黃色並顯露出光澤。此外，再度處理黑色的陰影部份，並使用橄欖黑畫出最大戒指上的斑點。

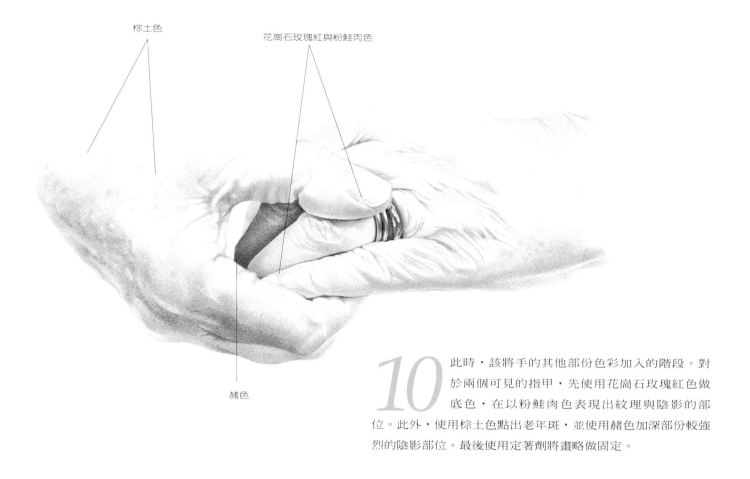

棕土色

花崗石玫瑰紅與粉鮭肉色

赭色

10 此時，該將手的其他部份色彩加入的階段。對於兩個可見的指甲，先使用花崗石玫瑰紅色做底色，在以粉鮭肉色表現出紋理與陰影的部位。此外，使用棕土色點出老年斑，並使用赭色加深部份較強烈的陰影部位。最後使用定著劑將畫略做固定。

問 ： **如何畫金屬物件並使其能泛出金屬光澤？**

答 ： 描繪金屬並不比其他任何題材更困難，並且也應該表現出金屬所應有的一切。一定要先仔細地研究金屬，然後選擇恰當的色彩。然後將彩色鉛筆以並連區塊的方式上色，並要注意反光部份的留白。一旦所有的色彩都就定位後，進行所有顏色的融合，用淺色鉛筆輕輕地在上面塗過，如此也就使顏色透出光澤。然後再回到上色的區塊，進行加深色彩與重新界定色塊的工作。使用削尖的鉛筆非常重要，尤其是在處理如戒指般小的物件時。

供應商

本書中所使用的產品，在一般提供高品質美術用品店或郵購都可買到。
要找到最近的商店，則可參見以下所列之網站。

Canson Bristol papers
www.canson.com

Caran d'Ache pencils
www.carandache.ch

Derwent pencils and accessories
www.acco.co.uk

Faber-Castell pencils and accessories
www.awfaber-castell.com

Fabriano papers
www.chartae.fabriano.ancona.it

Lyra Rembrandt pencils and accessories
www.lyra-pencils.com

Prismacolor, Verithin and Karismacolor pencils
www.sanfordcorp.com

Zest-It non-toxic solvent
www.zest-it.com

謝誌

衷心感謝Sarah Hoggett給我機會完成一本有關繪畫技法的著作，達成我畢生的心願。

感謝David & Charles出版社的編輯群和設計師們持續的幫助與指引，使我撰寫本書更得心應手。

感謝我的家人，尤其是我的同伴Dave，自從三年前我正式成為專業藝術家後，他們便不斷地給予我愛和支持。而在這本書撰寫期間，則特別要感謝他們無價的體諒和耐心。

最後(但絕非最不重要的一點)，是要感謝我過去、現在和未來的學生們，他們允許我和他們一同分享我的技法。大家對使用彩色鉛筆擁有共同的喜好，使教學工作成為一件充滿喜悅的樂事。

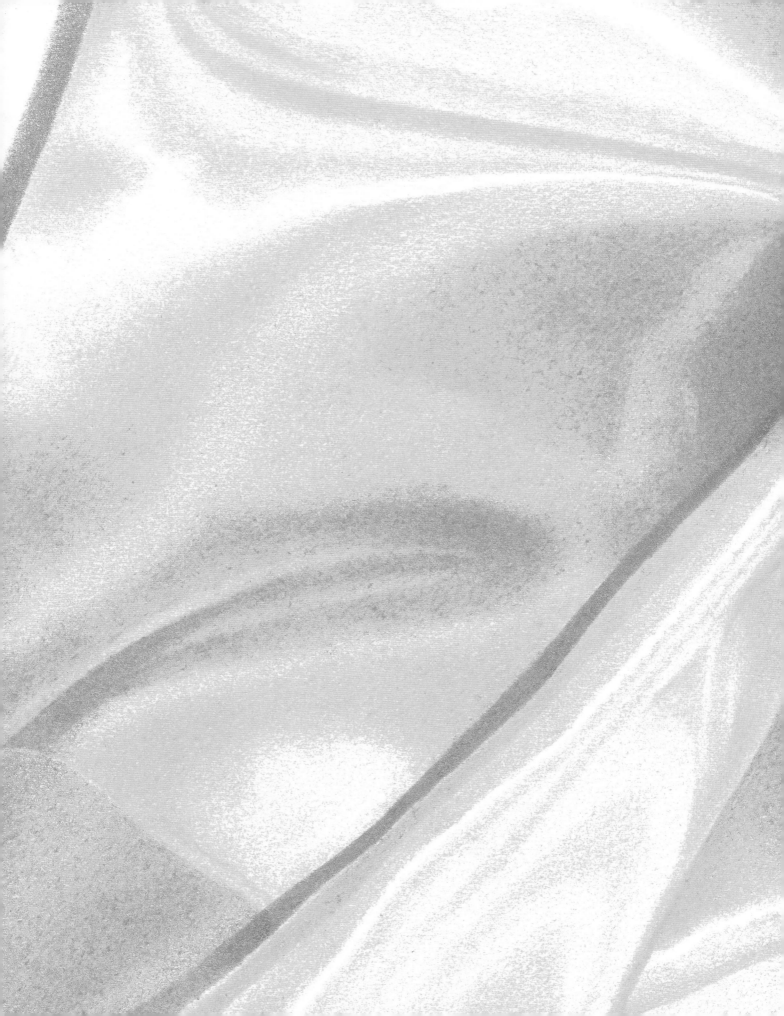